쉽게 그려도 충분히 예쁜

# 번짐 수채화

쉽게 그려도 충분히 예쁜

# 번짐 수채화

초판 인쇄일  2020년 2월 18일
초판 발행일  2020년 2월 25일

지은이  한은미
발행인  박정모
등록번호  제9-295호
발행처  도서출판 혜지원
주소  (10881) 경기도 파주시 회동길 445-4(문발동 638) 302호
전화  031)955-9221~5  팩스 031)955-9220
홈페이지  www.hyejiwon.co.kr

기획·진행  박혜지
디자인  김보리
영업마케팅  황대일, 서지영
ISBN  978-89-8379-349-2
정가  14,000원

이 도서의 국립중앙도서관 출판시도서목록(CIP)은 서지정보유통지원시스템 홈페이지(http://seoji.nl.go.kr)와 국가자료공동목록시스템 (http://www.nl.go.kr/kolisnet)에서 이용하실 수 있습니다.(CIP제어번호 : CIP2020006070)

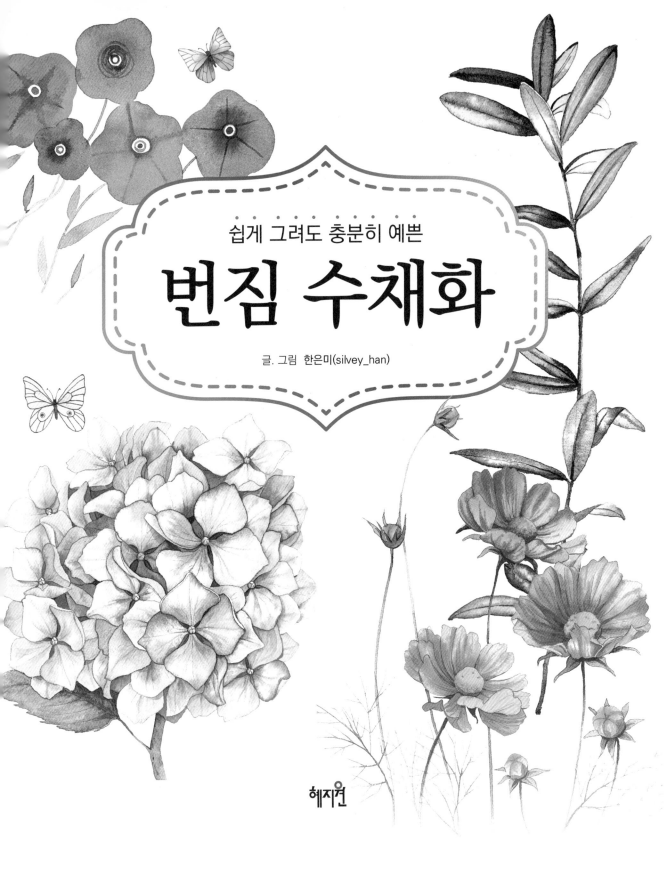

쉽게 그려도 충분히 예쁜

# 번짐 수채화

글. 그림  한은미(silvey_han)

혜지원

## Prologue · 프롤로그

내가 가장 잘 그릴 수 있는 것을 그리자! 이 책을 써내려 가는 긴 여정 동안 스스로에게 다짐했던 말입니다. 누구나 자신이 가장 잘 그릴 수 있는 것을 그릴 때 만족감이 크고 행복합니다. 그림을 그리는 복잡한 행위를 쉽게 글로 서술해 나가려면 무엇보다 내가 가장 잘 아는 것을 써야 할 것입니다. 수년간 수채화를 그리며 '안다'라고 말할 수 있는 것이 있던가? 스스로에게 던진 이 질문에 가장 먼저 떠오른 답은 '번지기'였습니다. 번짐 기법으로 그리는 수채화에는 나름 자신이 있어 번짐 기법으로만 그릴 수 있는 쉬운 수채화 책을 써야겠다고 생각했습니다. 이 기법으로 그린 수채화는 쉬우면서도 멋스럽습니다. 이 사실이 수채화를 시작하려는 분들에게는 참으로 반가운 소식일 것입니다. 취미 활동으로 수채화를 배우길 원하지만 긴 시간을 할애할 수 없는 바쁜 현대인들에게 짧은 시간 안에 그릴 수 있으면서도 풍부한 물맛을 낼 수 있는 번짐 수채화는 제격입니다. '번짐 수채화'라는 말은 필자가 이름 붙인 말입니다.

수채화의 가장 중요한 기법 두 가지는 '겹침'과 '번짐'입니다. 겹침 기법은(wet on dry) 먼저 칠한 색이 마른 후 그 위에 덧칠하는 기법입니다. 한 번의 터치로 원하는 색감이나 형태감을 얻어내기는 쉽지 않습니다. 두세 번의 겹침으로 풍부하고 짙은 색감을 얻을 수 있는데 먼저 칠한 색이 마른 다음 비슷한 농도나 좀더 짙은 농도로 겹쳐 칠합니다. 겹침 기법은 자칫 입시미술처럼 그림이 혼탁해질 수 있으니 그릴 때 주의해야 합니다. 항상 물감의 농도를 맑게 유지해야 하며 겹치는 횟수를 조절해야 합니다.

번짐 기법은 'wet to wet' 또는 'wet in wet'이라 합니다. 영어 명칭에서 알 수 있듯이 먼저 칠해놓은 물이나 물감이 여전히 젖어 있는 상태일 때 또 다른 물감이나 물을 더하는 기법입니다. 두 색이 경계를 허물며 섞여 들어가 새로운 색을 만들기도 하고 그러데이션이 형성되기도 합니다. 그리하여 물을 타고 번져 나가는 물감의 흐름이 환상적인 무늬를 만들어 냅니다.

이때 수채화 고유의 깊고 풍부한 물맛이 드러나게 됩니다. 이 책에서는 바로 이 번짐 기법을 이용한 수채화, '번짐 수채화'를 배워 볼 것입니다.

번짐 기법을 사용하는 경우는 크게 세 가지로 구분할 수 있습니다.

첫째, 물을 먼저 종이에 바른 후 물감을 칠해 번지게 하는 경우
둘째, 물감이 안 마른 상태일 때 물을 칠하거나 떨어뜨려 번지게 하는 경우
셋째, 물감이 안 마른 상태일 때 또 다른 물감을 칠하여 번지게 하는 경우입니다.

이 세 가지 경우를 잘 기억해 놓고 적절한 순간에 사용하면 멋진 번짐 수채화를 그릴 수 있습니다. 이 책에서는 제일 그리기 쉬운 첫 번째 경우의 번짐 효과를 가장 많이 사용하였습니다. 세부 묘사가 필요한 경우나 좀 더 풍부한 색감이나 형태감이 필요한 경우에는 마무리 단계에서 겹침 기법을 사용하기도 하였습니다.

기본에 충실하고자 노력하였습니다. 화려한 기법들은 덜어 내었습니다. 번짐 기법에만 집중하였습니다. 사치스러워 보일 수 있는 비싼 화구들은 사용하지 않았습니다. 누구나 쉽게 구할 수 있는 대중적이고 저렴한 재료들로 그렸습니다. 쉽게 그려도 충분히 예쁜 그림, 평범한 미술 재료로 그려도 충분히 고급스러운 수채화를 그리고 싶었습니다. 지금부터 필자와 함께 편안한 마음으로 번짐의 미학을 몸소 느끼며 힐링하시기 바랍니다.

한은미

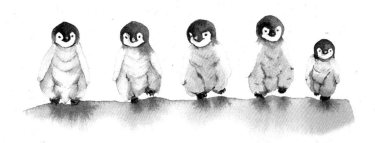

# Contents • 목차

## 자연물 그리기

# 식물 그리기

**1**

**2**

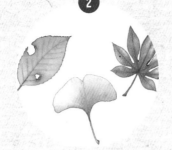

**3**

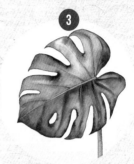

**4**

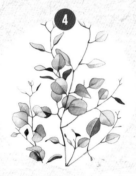

**5**

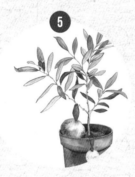

**6**

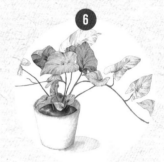

# 과일 그리기

**1**

**2**

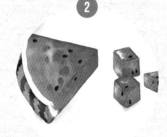

**3**

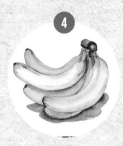
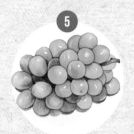
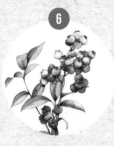
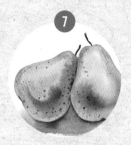
## 동물 그리기

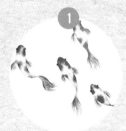
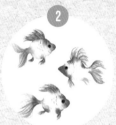

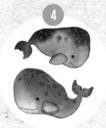
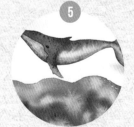
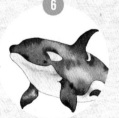
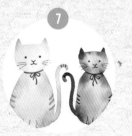
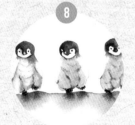

# 꽃 그리기

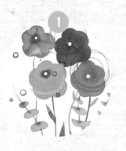

꽃무늬 127

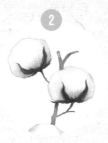

목화 130

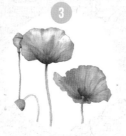

양귀비 135

튤립 140

수국 148

제라늄 157

아네모네 161

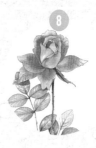

장미Ⅰ 165

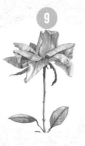

장미Ⅱ 169

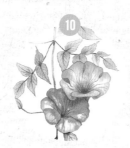

능소화 173

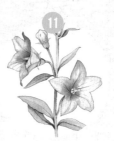

도라지 177

카라 182

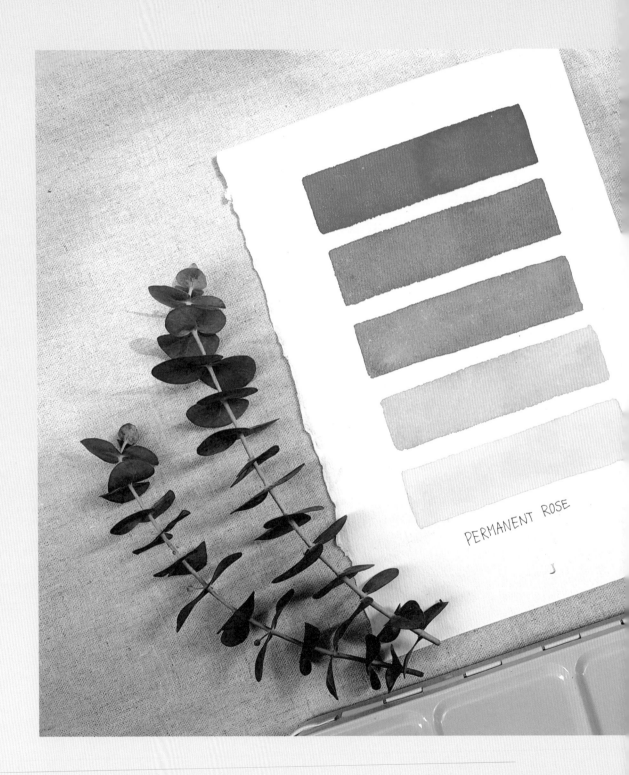

PERMANENT ROSE

1/장

# 번짐 수채화
# 시작하기

# 수채 도구

이 책에서 사용한 수채 도구들을 우선 알려 드리겠습니다.

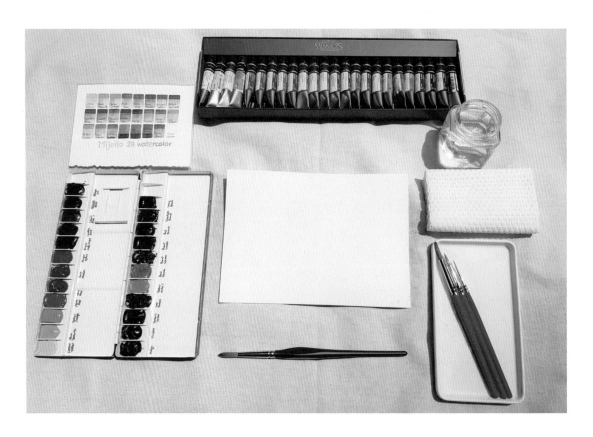

- 종이: Arches, 100% cotton, cold pressed, 300g
- 붓: 화홍 320 1호, 3호, 4호, 6호 / Babara series 75R 8호
- 물감: 미젤로 gold mission 24색
- 팔레트: 홍일 26칸 철재 미니 팔레트
- 조색판: 흰 도자기 접시
- 물통: 유리병
- 화장지: 일회용 행주

## 가) 종이

수채화에 있어 가장 중요한 재료는 종이입니다. 많은 사람들이 '수채화는 물 조절이 어렵고 망치기 쉽다'라고 생각합니다. 학창시절 미술 시간에 그리면 그릴수록 때가 밀리듯 일어나고 구멍까지 뚫리는 자신의 도화지를 보며 좌절한 경험이 있을 겁니다. 붓질하는 방법, 물의 양, 타이밍 조절 등 많은 요인들이 섞여 일어난 일이지만 가장 주된 원인은 종이 때문입니다. 여러분이 수채화를 못 그렸던 것은 여러분 때문이 아니라 종이 탓일 가능성이 가장 높다는 말입니다. 위로가 될지 모르겠지만 필자도 만약 지금 학생용 스케치북에 그리면 똑같은 상황이 발생합니다. 그만큼 종이는 그림의 성패를 좌우하는 가장 중요한 재료입니다.

회사 이름: Canson, 종이 이름: Heritage,
압착 정도: Cold pressed, 중량: 640g

종이 이름: Arches
압착 정도: 황목(주황색), 중목(초록색), 세목(분홍색)
성분: 100%cotton, 중량: 300g

한 사람이 같은 그림을 그려도 종이에 따라 그림의 느낌은 정말 많이 달라집니다. 사람마다 선호하는 종이가 다릅니다. 모든 재료가 그렇지만 특히 종이는 개인별 선호도가 극명하게 갈리는 재료이기에 추천하기가 조심스럽습니다. 직접 여러 종이를 경험해 보고 자신에게 맞는 종이를 선택하는 것이 가장 좋은 방법입니다. 자신에게 맞는 종이란, 자신의 붓질이 잘 받아들여지고 의도대로 표현되는 종이입니다. 즉, 본인 생각에 잘 그려진다고 느껴지는 종이가 좋은 종이입니다.

종이를 고를 때에는 종이를 만든 회사 이름, 종이 고유 이름, 성분, 압착 정도, 중량 등을 보고 고르면 됩니다.

일반적으로 초보자들에게 추천하는 종이는 이탈리아의 파브리아노(fabriano) 회사에서 나온 아띠스띠꼬(artistico) 종이입니다. 가장 무난하고 수채화 기법이 잘 표현되는 종이입니다.

다른 종이도 경험하고 싶다면 필자가 애용하는 프랑스에서 나온 아르쉬(arches) 종이를 사용해 보기 바랍니다. 종이가 부드럽고 물감이 종이 깊숙이 스며듭니다. 이외에도 윈저앤뉴튼(winsor & newton)지와 샌더스(saunders waterford)지, 시넬리에(sennelier)지 등이 수채화 작가들이 주로 사용하는 고급 종이입니다.

수채화지는 면과 펄프로 만들어지는데 면의 함량이 높을수록 흡수율이 높고 가격도 올라갑니다. 번짐이 많은 수채화를 그리기에는 면 100% 함량의 코튼지가 적합합니다. 펄프지는 표면이 매끈하여 깔끔한 일러스트나 캘리그래피를 그리는 데 더 적합합니다.

종이의 앞면과 뒷면을 구분하는 일은 쉽지 않습니다. 일반적으로 글씨가 바로 보이는 쪽이 앞면이지만 반대인 경우도 있습니다. 경우에 따라 회사의 실수로 글씨가 반대로 찍혀 나오는 경우도 있으니 그림을 그리기 전에 테스트를 해 보고 사용하는 것이 좋습니다. 뒷면일 경우 종이가 잘 일어나고 물감 흡수가 잘 안되며 발림성이 떨어집니다.

그림의 종류에 따라 압착 정도가 다른 종이를 선택해야 합니다. 같은 브랜드의 종이라 하더라도 압착 정도가 다릅니다. 압착 정도에 따라 황목(rough), 중목

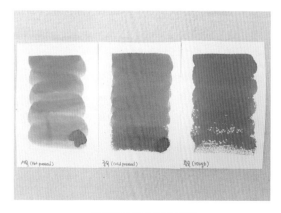

왼쪽부터 세목, 중목, 황목

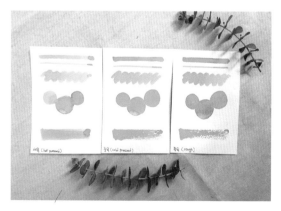

왼쪽부터 세목, 중목, 황목

(cold pressed), 세목(hot pressed) 세 가지로 나뉩니다.

황목과 세목의 중간 상태가 중목입니다. 열 없이 압력을 가했기 때문에 중간 정도의 요철이 표면에 남아 있습니다. 일반적으로 가장 많이 사용되는 종이입니다. 가장 다루기 쉽고 대부분의 수채 표현이 가능하며 어느 정도의 수정도 가능합니다. 물 흡수 시간도 적당하여 번짐 효과를 주기에도 적합한 종이입니다.

종이의 중량이 무거울수록 물 흡수율이 좋고 그림을 그렸을 때 종이가 울지 않습니다. 150g부터 640g까지 다양한 중량의 종이가 있습니다. 보통 300g짜리 종이를 사용합니다. 물 사용이 정말 많은 그림을 그릴 것이라면 더 두꺼운 450g이나 640g 종이를 사용하면 좋습니다. 연습할 때는 150g 종이를 사용해도 괜찮습니다.

맨 위부터 150g, 300g, 640g 종이

왼쪽부터 150g, 300g, 640g 종이의 두께 비교

파브리아노 아띠스띠꼬, 코튼 100%, 중목, 300g

어떤 종이를 골라야 할지 모르겠다면, 파브리아노 아띠스띠꼬 코튼 100% 중목(cold pressed) 300g 종이를 준비해 그리면 됩니다. 일반적으로 가장 많이 사용하는 수채화지입니다.

종이는 생각보다 예민합니다. 손에 있는 유분이 묻어도 물감과 물 흡수를 방해해 안 그려집니다. 지우개질을 심하게 해도 종이가 일어나 버립니다. 종이는 되도록 덜 만지는 것이 좋은 상태를 유지하는 방법입니다. 완성된 그림은 비닐 파일에 넣어 보관하고 보는 것이 좋습니다.

## 나) 붓

붓은 크게 천연모와 인조모로 나뉩니다. 천연모는 물을 머금을 수 있는 함수성이 뛰어나고 굉장히 부드럽습니다. 하지만 워낙 고가이고 초보자가 다루기에는 까다로운 점이 많습니다. 인조모는 탄력성이 좋고 저렴하여 누구나 쉽게 다룰 수 있습니다. 붓의 모양은 매우 다양하지만 일반적으로 둥근 붓만으로도 거의 대부분의 표현이 가능합니다. 붓의 크기만 다양하게 준비되어 있으면 됩니다.

일반적으로 입문 단계에서는 국내 브랜드인 화홍(Hwahong)에서 나온 붓을 사용하고 다음으로는 일본 브랜드인 바바라(Babara)를 많이 사용합니다. 대형 화방에는 수많은 외국 브랜드의 붓들도 많이 판매되고 있으니 기회가 된다면 한 자루씩 사서 경험해 보기 바랍니다.

대부분의 사람들은 붓이 소모품이라는 생각을 잘 안합니다. 붓은 소모품입니다. 생각보다 꽤 자주 갈아 주어야 합니다. 붓 끝이 닳아 없어지거나 휘기 때문입니다. 뾰족하고 섬세한 선이 더 이상 표현되지 않는다면 그 붓은 배경을 칠할 때 사용하는 보조 붓으로 남겨 두던지 버려야 합니다. 제 역할을 다한 것입니다.

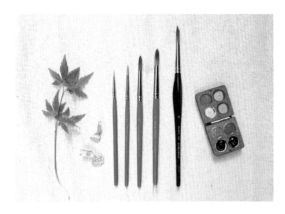

화홍 320 붓 1, 3, 5, 6호/Babara 75R 8호

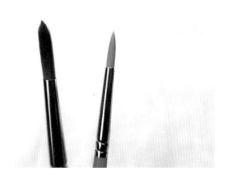

왼쪽: 붓 끝이 휘고 닳은 수명이 다한 붓
오른쪽: 붓 끝이 뾰족하게 모아진 새 붓

## 다) 물감

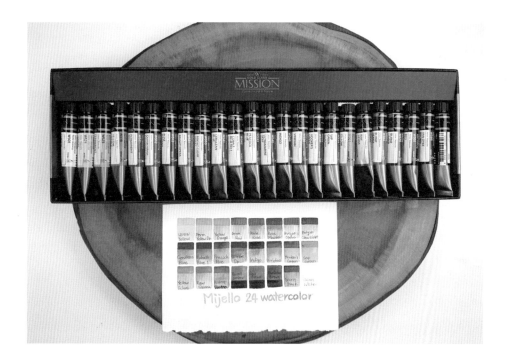

최근 몇 년 동안 수채화 물감은 눈에 띄는 발전과 변화를 겪고 있습니다. 그에 비해 종이와 붓의 변화의 폭은 크지 않습니다. SNS의 영향 때문인지 전 세계적으로 수채화의 인기는 날로 높아지고 있습니다. SNS상에서는 시각적 자극을 줘야 사람들의 이목을 끌 수 있습니다. 물감처럼 시각적 자극을 주기에 좋은 소재도 드물 것입니다. 이런 물감의 매력 때문에 SNS상에서 물감이 이미지로도 많이 소비되는 것이 아닌가 생각됩니다.

남들과 다른 색감을 찾기 위해 많은 화가들이 다양한 물감을 구입하고 색감을 자랑하기도 하고, 더 나아가 이제는 직접 물감을 제조하는 사람들이 늘어나고 있습니다. 수제 물감은 제조하는 방식에 따라 독특한 색감이 만들어지므로 화가의 개성을 표현할 수 있습니다. 이런 수제 물감의 열풍은 당분간 계속될 것으로 보입니다.

수채 물감은 안료의 차이에 따라 학생용과 전문가용으로 나뉩니다만, 안료의 입자가 더 곱고 물에 잘 녹은 전문가용을 선택하기 바랍니다. 물감의 개수는 24색 정도면 충분합니다. 처음부터 너무 많은 컬러를 사용하다 보면 기본 색의 특징을 파

악하지 못해 조색의 원리를 깨닫지 못하기 때문입니다. 24색의 컬러를 가지고 자꾸 놀아 봐야 합니다. 두 색 또는 세 색 이상을 섞어 새로운 색을 계속 만들어 낼 수 있습니다. 일부러 이색 저색 섞어 보며 수채화 놀이를 해 보시기 바랍니다. 나만의 색 조합을 찾아냈을 때 굉장히 뿌듯합니다.

그림에 어느 정도 자신감이 붙으면 물감 욕심이 가장 먼저 생깁니다. 그럴 때는 세트로 구입하지 말고 여러 브랜드의 물감을 낱색으로 골고루 구입하기 바랍니다. 브랜드별 물감의 특성을 파악하는 데 도움이 되기 때문입니다. 수채화에서 물감의 중요도는 종이나 붓에 비하면 크게 높지 않습니다. 물감은 거기서 거기입니다. 별 차이가 없습니다. 물감의 질은 가격과 정비례하지 않습니다.

필자는 이 책에서 미젤로 골드미션 24색을 사용했습니다. 이 물감은 최근 가장 각광받는 국내산 브랜드 물감입니다. 미젤로의 발색력과 용해력은 유명한 고가의 외국 브랜드 물감에 결코 뒤지지 않습니다. 색이 선명하고 혼색하였을 때 탁해지지 않아 깨끗한 수채화를 그릴 수 있게 도와줍니다. 무엇보다 가성비가 좋습니다. 24색만 가지고도 충분히 풍부한 색감을 표현할 수 있습니다.

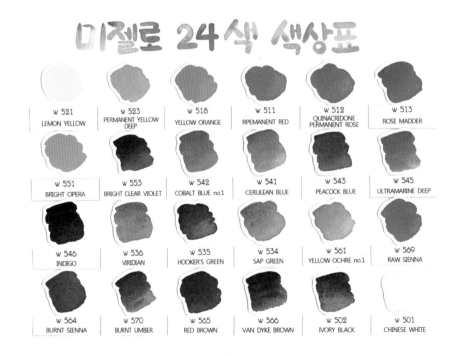

미젤로 24색 색상표

| w 521 | w 523 | w 518 | w 511 | w 512 | w 513 |
|---|---|---|---|---|---|
| LEMON YELLOW | PERMANENT YELLOW DEEP | YELLOW ORANGE | RPEMANENT RED | QUINACRIDONE PERMANENT ROSE | ROSE MADDER |
| w 551 | w 553 | w 542 | w 541 | w 543 | w 545 |
| BRIGHT OPERA | BRIGHT CLEAR VIOLET | COBALT BLUE no.1 | CERULEAN BLUE | PEACOCK BLUE | ULTRAMARINE DEEP |
| w 546 | w 536 | w 535 | w 534 | w 561 | w 569 |
| INDIGO | VIRIDIAN | HOOKER'S GREEN | SAP GREEN | YELLOW OCHRE no.1 | RAW SIENNA |
| w 564 | w 570 | w 565 | w 566 | w 502 | w 501 |
| BURNT SIENNA | BURNT UMBER | RED BROWN | VAN DYKE BROWN | IVORY BLACK | CHINESE WHITE |

이 책에 실린 그림들은 모두 미젤로 24색 수채 물감으로 그렸습니다. 위 색상표를 참고하여 색을 선택해 그리시면 도움이 될 것입니다. 물감 회사마다 물감에 각기 다른 고유 번호와 이름을 붙입니다. 그러므로 물감을 낱색으로 구입할 때 고유번호와 이름을 참조하면 도움이 될 것입니다.

### 라) 팔레트

팔레트와 조색판은 무엇보다 편리해야 합니다. 다른 곳으로 이동하지 않고 한 장소에서만 그림을 그린다면 크고 칸이 많은 팔레트가 좋겠지만 가지고 나가 밖에서 그리는 경우라면 작고 가벼워야 할 것입니다. 개인의 취향과 목적에 맞게 선택하여 사용하면 됩니다. 필자는 집에서는 철재 미니 팔레트를 사용합니다. 장소를 이동해서 그릴 경우에는 하프팬에 물감을 짜서 작은 케이스에 담아 가지고 다닙니다. 조색판은 저렴한 흰색 도자기 접시를 사용합니다. 조색판은 흰색이어야 색이 분명하게 보입니다. 이염이 되지 않는 도자기 재질이 가장 좋습니다. 씻어 내기도 용이하고 닦아 내면 늘 새 것 같아 기분까지 맑아집니다.

이 정도면 수채 도구에 대한 설명은 충분한 것 같습니다. 더 많은 도구들이 있지만 이 책에서는 꼭 필요한 기본적인 것들만 적었습니다. 괜한 과시욕과 소비욕으로 장비 욕심을 내지 마시기 바랍니다. 모두 다 짐입니다. 미니멀하게 시작하시기 바랍니다.

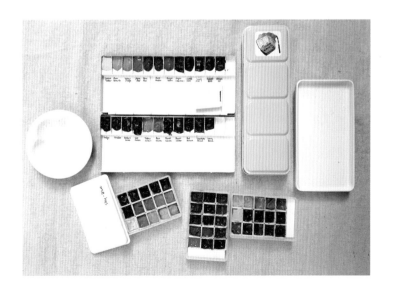

# 조색 원리

24색을 가지고 몇 가지 색을 만들어 낼 수 있을까요? 두 가지 색만 가지고 섞어도 수백 가지 색이 만들어집니다. 세 가지 색을 섞으면? 물을 더 많이 섞으면? 물감의 비율을 달리하여 섞으면? 엄청난 수의 새로운 색이 생기게 됩니다. 그간 우리는 물감이 부족해서 그림을 못 그린 것이 아니라 조색을 할 줄 몰라서 그림을 못 그렸던 것입니다.

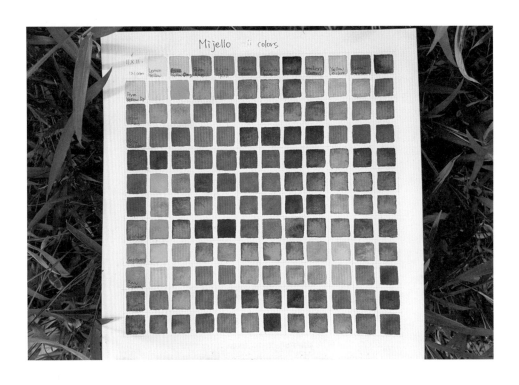

다음은 미젤로 골드미션 24색 중 검정과 흰색을 뺀 22색을 사용하여 조색을 해 보았습니다. 가로 11색, 세로 11색을 각각 배치하고 조색하였습니다. 칸마다 모두 다른 색이 만들어집니다. 22색을 가지고 121색을 만들었습니다. 비슷할 수는 있어도 같은 색은 없습니다.

## 가) 물의 양

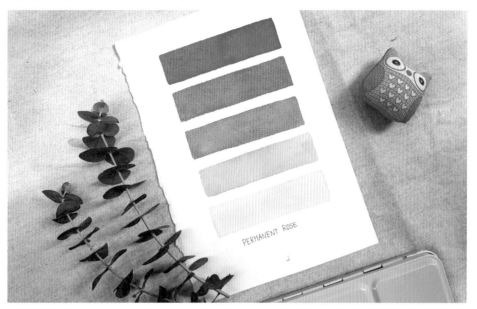

한 가지 물감에 물의 양을 달리하면 여러 단계의 농도를 나타낼 수 있습니다. 물감의 농도를 달리하면 같은 색도 다른 색처럼 보입니다. 같은 색깔도 짙은 농도일 때와 옅은 농도일 때를 각각 비교해 보면 완전히 다른 색처럼 느껴집니다. 농도가 옅을수록 더 맑은 느낌이 납니다.

## 나) 물감의 양

빨간색과 파란색을 섞으면 보라색이 됩니다. 이 말은 같은 비율로 섞었을 때에만 성립되는 말입니다. 파란색을 더 많이 섞으면 남보라색이 나옵니다. 빨간색을 더 많이 섞으면 자주색이 나옵니다. 두 색을 섞을 때 물감의 양을 각각 얼마큼씩 섞느냐에 따라 다양한 컬러가 만들어질 수 있는 것입니다.

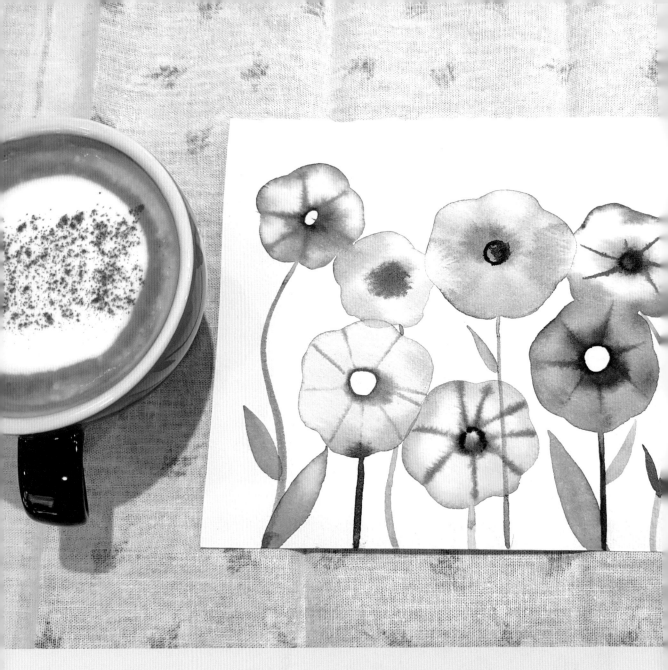

수채화에서 물의 힘은 막강합니다. 가끔은 전적으로 물에 색을 맡겨 보기 바랍니다. 알아서 번져 나갈 것입니다. 물길을 따라 번져 나간 색깔들이 만들어 내는 환상의 세계를 경험하게 됩니다. 우리는 물감을 찍어 놓고 물이 하는 일을 바라만 보고 있으면 물이 알아서 그려 줄 것입니다. 마음이 차분해지며 몰입하게 될 것입니다.

번지기 기법이 사용되는 세 가지 경우를 기억해 놓았다가 적절한 순간에 사용하시기 바랍니다.

쉽게 그려도 충분히 예쁜
번짐 수채화

2 장

번짐 기법
익히기

1. 물 + 물감    2. 물감 + 물    3. 물감 + 물감

# 물 + 물감

물을 먼저 종이에 바른 후 물감을 칠해 번지게 하는 기법입니다. 이 책에서 가장 많이 사용하였으며 가장 재미있는 기법입니다. 물의 양을 조절하는 것이 가장 중요한 포인트라 하겠습니다. 무작정 물을 많이 바르면 물의 두께 때문에 물감이 종이에 먹혀 들어가지 않고 물 표면 위에서 겉돌게 됩니다.

물을 적당량 펴 바른 후, 옆으로 보았을 때 물이 종이에 적당히 스며들어 촉촉한 비단처럼 보여질 때가 있습니다. 그때가 바로 물감을 찍을 타이밍입니다. 촉촉한 표면을 타고 물감이 마법처럼 신기한 무늬를 만들며 번져 나가고 물감의 양에 따라 번져 나가는 범위가 달라집니다. 물이 칠해져 있는 곳까지만 물감이 번져 나가는데, 물이 칠해져 있는 범위 내에서도 전체를 번지게 할 것이면 물감의 양을 많이 발라 주면 되고 일부분에만 살짝 번져 나가길 바란다면 적은 양의 물감을 찍어 주면 됩니다.

1   원하는 부분에 물을 발라 줍니다. 면적이 넓을 경우 큰 붓을 사용합니다.

2   물이 종이에 적당히 스며들도록 시간을 줍니다. 옆으로 비스듬히 보았을 때 위 사진처럼 적당히 촉촉할 때가 물감을 칠할 타이밍입니다.

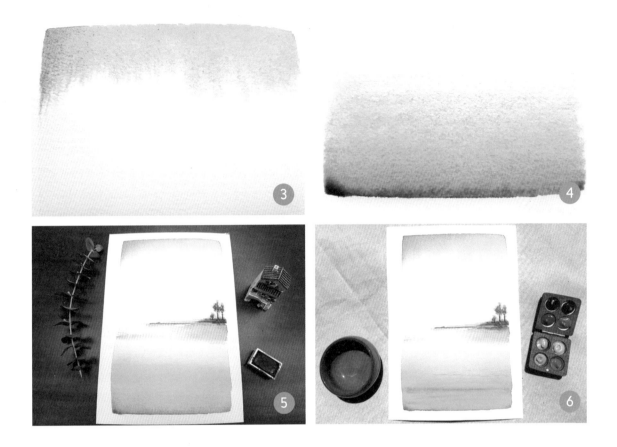

3 물감을 원하는 부분에 칠해 줍니다. 물감이 아래쪽으로 향하길 원한다면 종이를 살짝 앞쪽으로 기울여 줍니다.

4 다른 부분에도 물감을 같은 방법으로 칠해 줍니다. 이 경우에는 잔잔한 강을 표현하기 위해 가로로 터치를 하였습니다.

5 여기까지의 작업은 모두 종이에 물기가 촉촉하게 있을 때 이루어진 것입니다.

6 적당히 말랐을 때 세부 묘사에 해당하는 터치를 더해 주면 그림이 완성됩니다.

# 물감 + 물

물감 더하기 물의 기법에는 세 가지 경우가 있을 수 있습니다. 첫 번째, 중간 정도 농도의 물감 칠을 먼저 한 후, 그 주변으로 물을 칠해 주는 경우입니다. 물을 따라 물감이 번져 나가며, 자연스러운 그러데이션을 줄 때 많이 사용되는 기법입니다. 생각했던 것보다 짙게 칠해졌을 경우 수정을 위해 사용되기도 합니다. 물감이 번져 나가기 원하는 범위까지 물을 칠합니다. 두 번째는, 물감을 넓은 면적에 칠해 준 후 마르기 전에 물을 톡톡 찍어 주거나 떨어뜨리는 기법입니다. 별 모양처럼 물길이 번져 나가며, 밤하늘이나 특별한 무늬를 원할 때 사용하는 기법입니다. 세 번째는, 물감을 칠한 후 물을 바르고 종이를 기울이는 방향으로 물이 물감을 밀어내는 기법입니다. 작가가 의도하는 방향으로 종이를 기울이면 물이 물감을 밀어내며 멋진 무늬를 만들어 줍니다.

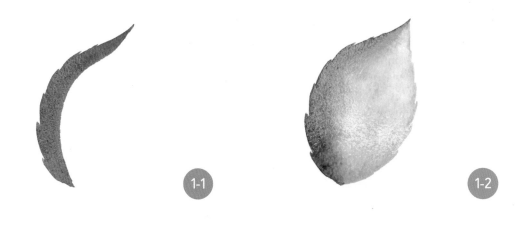

1-1   잎의 왼쪽 면을 먼저 물감으로 그려 줍니다.

1-2   물을 묻힌 붓으로 먼저 칠한 물감을 녹여내듯 살살 문지르며 번지도록 칠합니다.

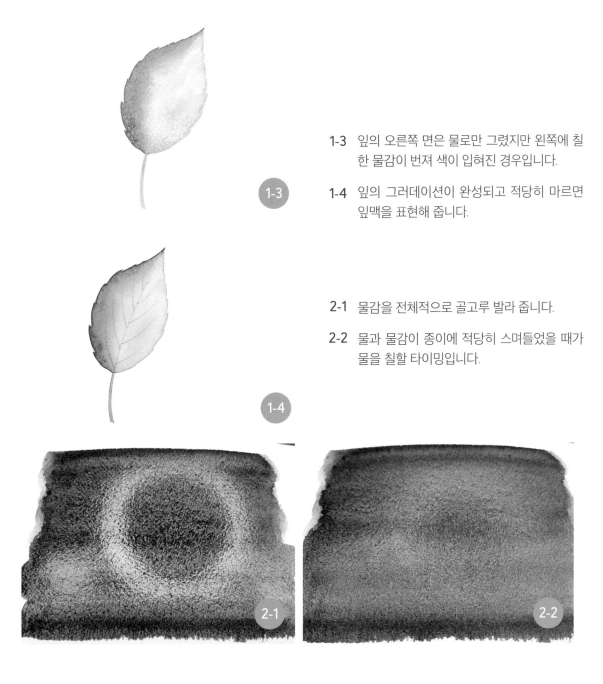

**1-3** 잎의 오른쪽 면은 물로만 그렸지만 왼쪽에 칠한 물감이 번져 색이 입혀진 경우입니다.

**1-4** 잎의 그러데이션이 완성되고 적당히 마르면 잎맥을 표현해 줍니다.

**2-1** 물감을 전체적으로 골고루 발라 줍니다.

**2-2** 물과 물감이 종이에 적당히 스며들었을 때가 물을 칠할 타이밍입니다.

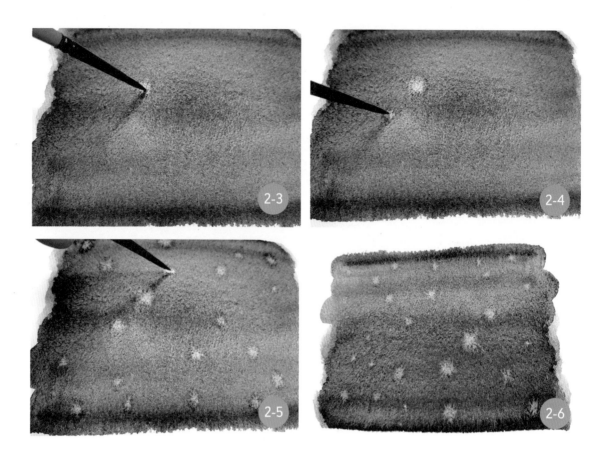

2-3    붓에 물을 묻혀 점을 찍어 주듯 떨구어 줍니다.

2-4    물방울의 크기를 조절하기 위해 붓을 대고 있는 시간을 달리 합니다. 붓을 오래 대고 있을수록 물방울이 커집니다.

2-5    다양한 크기로 골고루 물을 찍어 줍니다.

2-6    밤하늘에 빛나는 별처럼 물 자국이 번져 나갑니다.

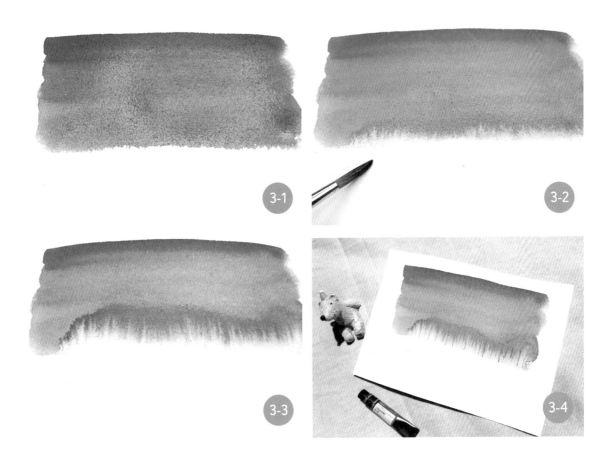

3-1 물감을 골고루 펴 발라 줍니다.

3-2 물감칠과 인접하도록 물을 충분히 칠해 줍니다.

3-3 물이 물감을 밀어내며 환상적인 무늬가 형성됩니다.

3-4 물과 물감이 마른 후, 우연의 효과가 만들어 내는 무늬를 보며 연상되는 그림을 그려 주면 됩니다. 이 경우에는 눈 쌓인 겨울 들판과 나무들이 줄지어 서 있는 숲을 그렸습니다.

## No. 3

# 물감 + 물감

먼저 바른 물감이 안 마른 상태에서 다른 색 물감을 칠하여 두 색이 섞이며 번지게 하는 기법입니다. 두 색이 밀어내기도 하고 섞이기도 하며 만들어 내는 혼색의 마블링이 아름답습니다.

조색판에서 두 색을 혼색하여 사용하는 경우가 일반적이지만 화폭 위에서 혼색되는 과정을 지켜보는 것은 색다른 재미를 줍니다. 시작 부분은 원래 색깔이 남으면서, 두 색이 만나는 부분은 섞여집니다. 그렇게 색의 점층적 변화를 살펴볼 수 있습니다. 속도감 있게 빨리 그리는 그림에서 많이 사용되는 기법입니다.

1 물기가 많게 물감을 타서 그림을 그려 줍니다. 물기가 촉촉하게 있어야 합니다.

2 물감이 채 마르기 전에 다른 색을 엎어 줍니다. 알아서 번져 나갑니다.

3 다른 색이 마르기 전에 인접하여 물감을 칠하면 경계를 허물며 자연스럽게 두 색이 섞입니다.

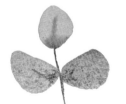

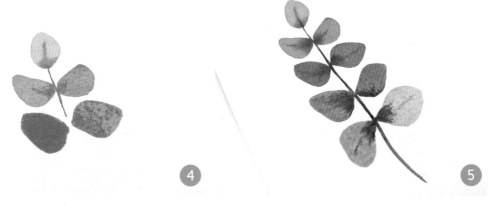

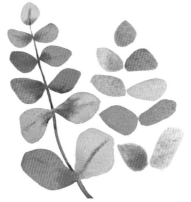

4 어울리는 색감으로 배치하여 연이어 그려 줍
니다.

5 먼저 칠한 물감이 마르기 전에 인접하여 다
른 색을 칠해 줍니다.

6 비슷한 색감들로 배치하여 칠해 줍니다. 물기
가 촉촉하게 있어야 합니다. 속도감 있게 그
려 주기 바랍니다.

7 먼저 칠한 물감이 마르기 전에 칠하는 것이
포인트입니다. 마른 후에 칠하면 번짐 효과를
보지 못합니다.

8 그러데이션과 세부 묘사를 더하며 주변을 꾸
며 주면 멋진 번짐 수채화가 완성됩니다.

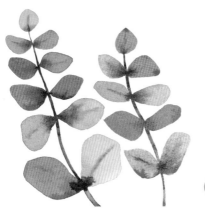

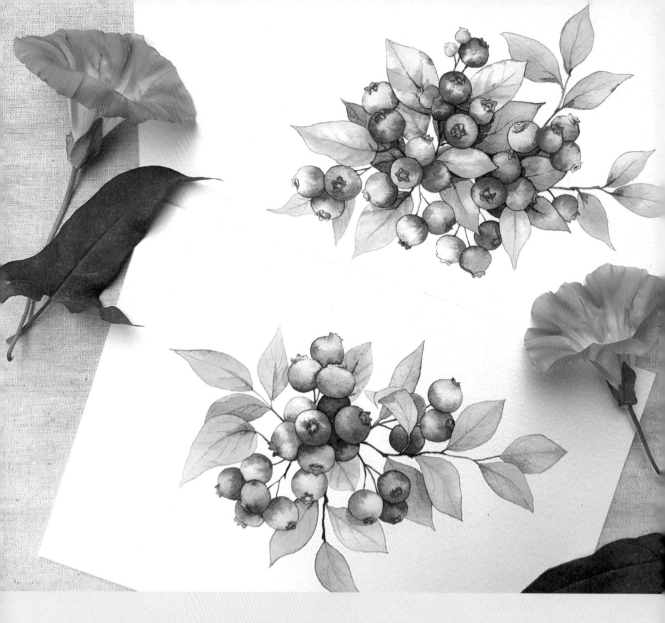

　번짐 수채화를 즐길 준비가 되셨나요? 앞서 설명한 번짐 기법이 아직 이해되지 않았더라도 어서 빨리 수채화를 그려 보고 싶은 생각이 든다면 이미 준비가 된 것입니다. 가장 중요한 준비물은 '나도 어서 그려 보고 싶다'라는 설레는 마음이면 충분합니다.

　어렵지 않게 그릴 수 있는 그림이면서도 예쁜 그림들로 채우려 노력하였습니다. 쉽게 이해하고 따라 그릴 수 있도록 설명도 자세하게 넣었습니다. 함께 즐겨 준다면 더없이 행복할 것 같습니다.

　수채화의 매력이 많은 사람들에게 스며들고 번져 나가길….

쉽게 그려도 충분히 예쁜
번짐 수채화

3장

# 번짐 수채화 즐기기

• 자연물 그리기  • 식물 그리기
• 과일 그리기  • 동물 그리기  • 꽃 그리기

번짐 수채화 즐기기

# 자연물 그리기

Natural drawing

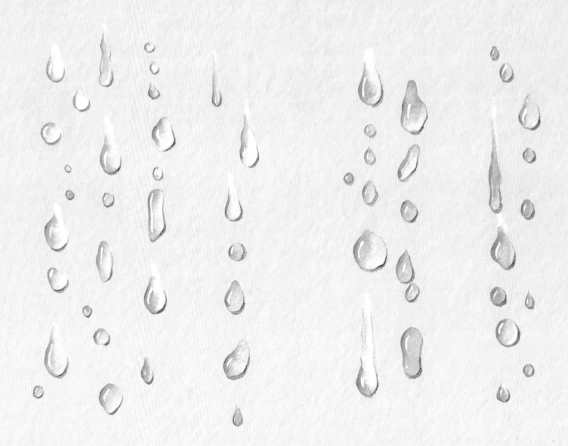

# 돌무늬

조약돌을 모아 줄을 세워 놓은 듯한 그림입니다.

번짐 수채화는 섬세한 묘사가 없어도 멋스럽고 감각적인 표현을 할 수 있습니다.

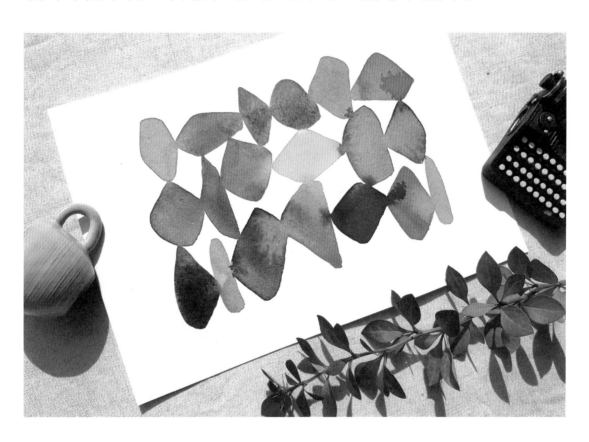

yellow orange | yellow ochre No.1 | burnt sienna | sap green | bright clear violet

1 전체를 속도감 있게 그려 나가야 하기 때문에 여러 색의 물감을 미리 물에 녹여 적당한 농도로 준비해 놓습니다.

2 돌을 정확한 모양으로 그리는 것이 아니기 때문에 좋아하는 모양으로 그리면 됩니다. 주로 길쭉한 마름모꼴로 그렸습니다.

3 두 번째 돌을 살짝 간격을 두고 그립니다. 처음부터 붙여 그리지 않습니다. 처음에는 고유의 색이 나오게 그린 후 나중에 연결시켜 살짝 섞이게 합니다.

4 두 번째 돌이 완성되면 살짝 붓을 터치하여 첫 번째 돌과 연결시켜 줍니다.

5 세 번째 돌을 살짝 띄어 그린 후, 또 한번 세 번째 돌의 모서리와 먼저 그린 두 번째 돌의 모서리를 이어 줍니다.

Tip
이 그림은 돌맹이마다 물을 듬뿍 섞어 흥건하게 그려야 합니다.

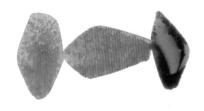

⑥

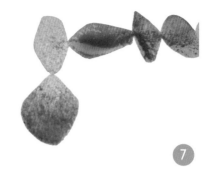

⑦

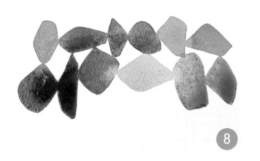

⑧

6  보이는 것과 같이 물기를 가득 머금고 있어야 번지기 효과를 볼 수 있습니다.

7  두 번째 줄을 그릴 때까지 맨 처음 그린 돌에 물기가 남아 있어야 번지기 효과가 잘 나타납니다. 물을 많이 써야 하는 이유입니다.

8  두 번째 줄부터는 위와 옆의 돌이 동시에 연결되도록 그립니다.

9  색이 자연스럽게 섞여 들어가도록 그립니다. 중간중간에 좀 더 짙은 농도로 점을 찍어 주면 자연스러운 명암이 표현됩니다.

10  이 그림은 엽서나 카드로 만들어 선물해도 좋습니다.

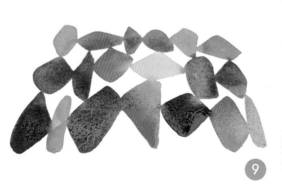

⑨

⑩

# 구름

번짐 수채화의 가장 큰 매력은 쉽게 그릴 수 있으면서도 수채화의 매력을 충분히 표현할 수 있다는 것입니다. 특히 이런 물의 성질을 가진 비나 구름, 바다를 그릴 때 촉촉하게 번져 나가는 물의 맛을 더욱 잘 나타낼 수 있습니다.

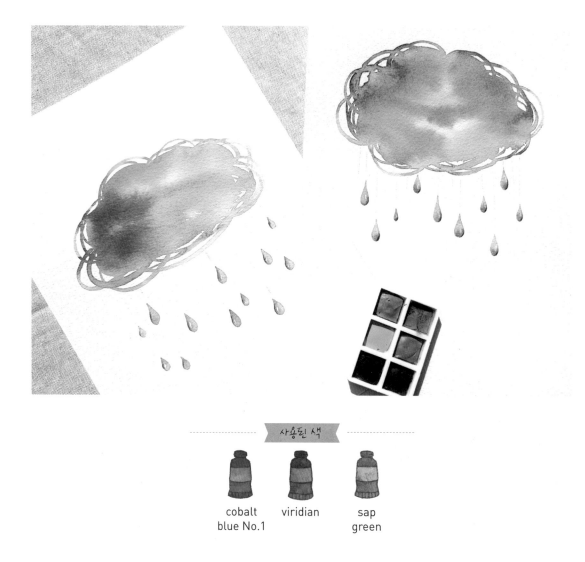

사용된 색

cobalt
blue No.1

viridian

sap
green

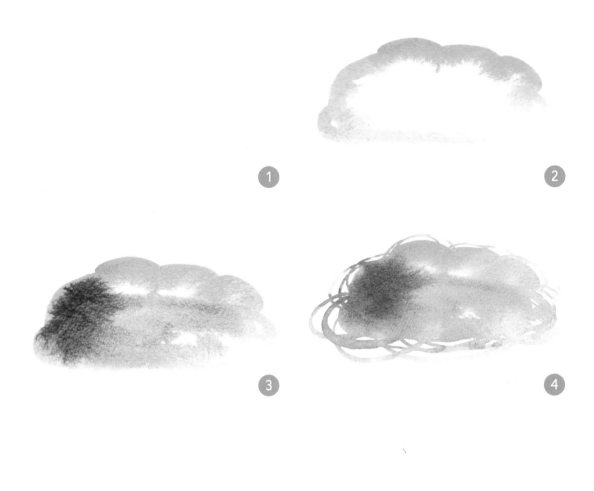

1 종이의 중앙에 빠르고 거칠게 물을 칠해 줍니다. 물이 안 묻은 곳이 있어도 재미있는 표현이 가능하니 마음껏 물을 칠합니다.

2 구름 모양을 머릿속에 잡아 두고 종이 위에 구름을 그립니다. 먼저 칠해 놓은 물을 타고 번져 나갑니다.

3 비리디언과 코발트 블루를 중심으로 사용하였습니다. 물감의 농도를 달리하며 변화를 줍니다. 샙그린으로 중간중간 점을 찍어 번지게 합니다.

4 물감이 마르기 전에 구름 모양을 잡아 주며 구름 바깥쪽으로 선을 연결해 줍니다. 장식을 해 주는 것이니 생략해도 됩니다.

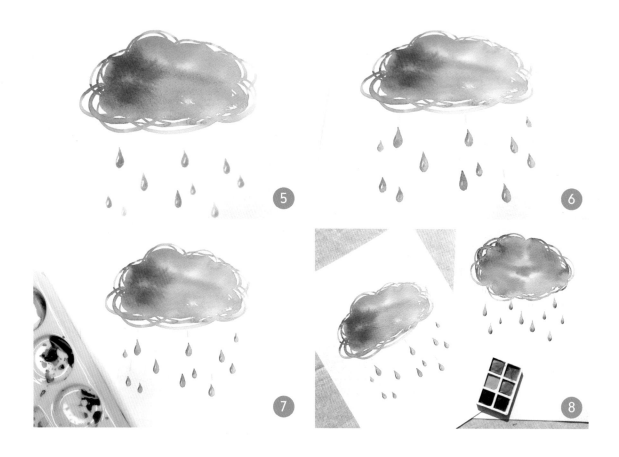

5 구름 아래쪽으로 물방울을 그려 줍니다. 빗방울의 한쪽에 흰 부분을 남겨 놓고 칠합니다. 흰 부분은 빛을 받는 부분이므로 그 반대쪽에 짙은 색으로 명암을 넣어 줍니다.

6 구름과 빗방울에 명암 표현을 해 준 후, 구름과 빗방울을 잇는 가늘고 옅은 선을 그려 줍니다. 빗줄기입니다.

7 마무리 단계에서 구름과 빗방울의 외곽 선 정리를 깔끔하게 해 줍니다.

8 구름 안에 캘리그래피와 같은 글씨를 넣어도 예쁩니다.

# 물방울

물방울은 주변 색에 의해 빛깔이 다르게 보여집니다. 다른 말로 어떤 색으로 칠해도 상관없다는 뜻입니다. 그림자 방향을 일정하게 잡고 선명하게 그려 주면 더욱 입체감이 살아납니다.

누군가 종이 위에 떨어진 물방울을 닦아내려 할지도 모릅니다.

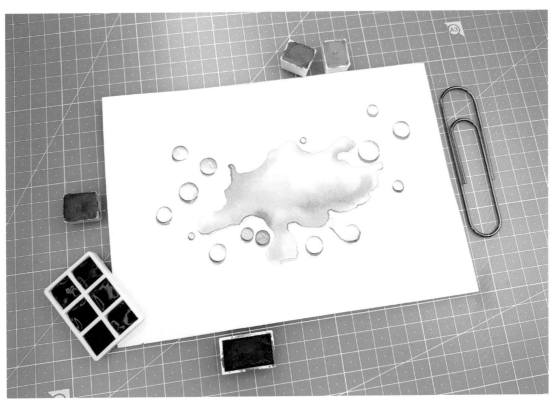

cobalt
blue No.1        indigo

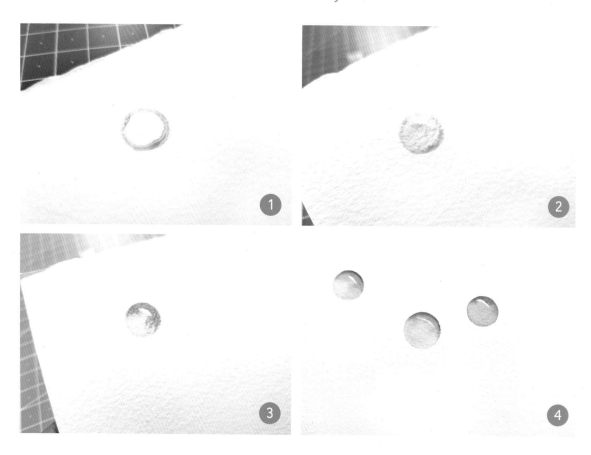

1  옅은 농도의 작은 원을 그려 줍니다.

2  물방울의 빛나는 부분을 제외하고 물방울 안쪽을 재빨리 채우며 칠합니다.

3  빛나는 부분은 색을 칠하지 않습니다. 물방울 위쪽을 진한 색으로 칠합니다.

4  물방울 아래쪽은 물감이 진하게 칠해지면 안 됩니다. 옅은 상태로 있어야 합니다. 다음 단계에서 그릴
   그림자와 대비가 되어야 하기 때문입니다.

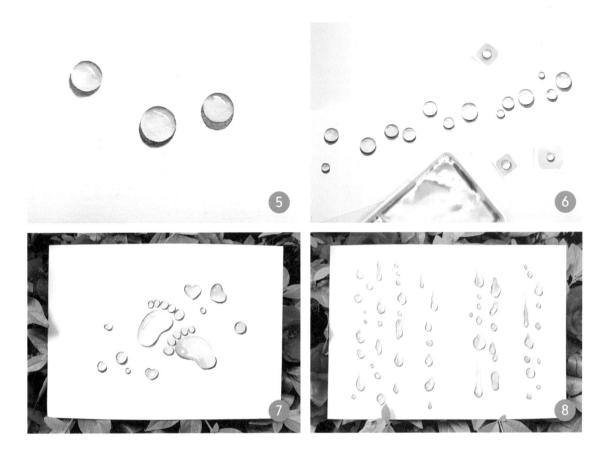

5 물방울과 만나는 바닥에 가장 진한 색으로 그림자를 넣어 줍니다. 여기에서는 인디고 컬러로 그림자를 넣었습니다.

6 그림자와 물방울이 자연스럽게 연결되도록 외곽선을 정리해 줍니다. 명암이 더 필요한 부분에 색을 더해 주며 정리합니다. 그림자는 그림에 입체감을 부여하는 가장 좋은 장치입니다.

7 물방울 그리기를 응용하여 아기 발바닥 모양과 하트 모양의 물방울을 그려 보기 바랍니다.

8 창문에 묻어 있는 물방울은 좀 더 불규칙적인 모양을 하고 있습니다. 중력 때문에 아래쪽으로 물이 모여 아랫쪽이 더 커지는 형태입니다. 빛나는 부분과 그림자 방향을 다각도로 그려도 되지만 일치시키는 것이 보기에 편하고 그리기도 쉽습니다.

번짐 수채화 즐기기

# 식물 그리기

Botanical drawing

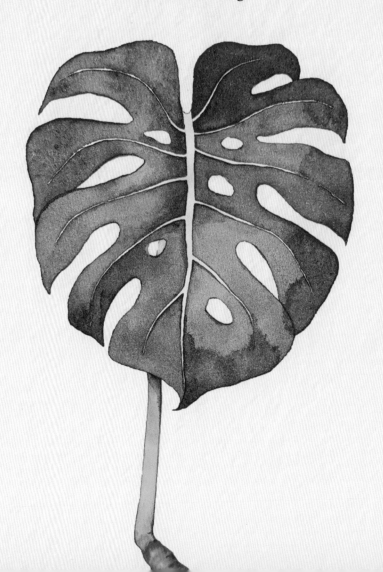

# 선인장

선인장을 싫어하는 사람은 있지만 선인장 그림을 싫어하는 사람은 거의 없습니다.
특히 이렇게 일러스트처럼 귀엽게 그려 주면 모두가 좋아할 것입니다.
엽서나 카드에 그리면 더없이 잘 어울리는 그림입니다.

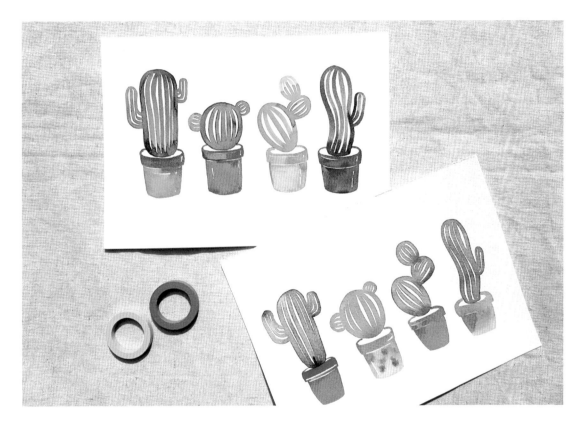

사용된 색

hooker's
green

viridian

sap green

raw
sienna

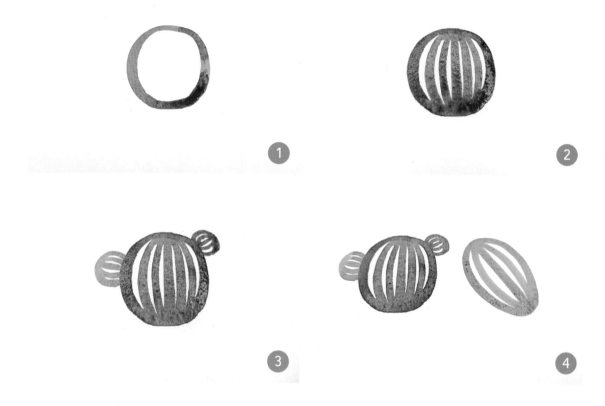

1 동그라미를 그립니다. 먼저 C자를 그려 주고 반대쪽을 대칭이 되도록 그려 만나게 해 주면 동그라미가 됩니다.

2 동그라미의 한가운데를 1자로 그려 주고 양옆으로 대칭이 되도록 커브를 주며 곡선을 그려 줍니다.

3 적당한 위치에 작은 새순을 그려 줍니다. 크기만 작을 뿐 같은 과정으로 그립니다.

4 타원을 그리고 반을 가르듯 1자를 그려 주고 양옆으로 대칭이 되도록 곡선들을 그려 줍니다.

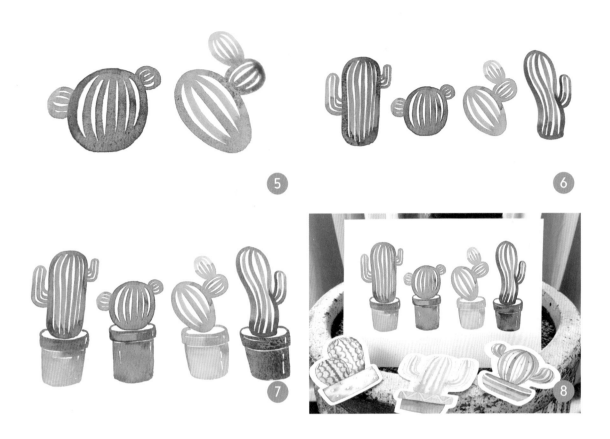

5  새끼 치는 새순을 여러 각도로 그려 줍니다. 크기만 다를 뿐 그리는 방법은 같습니다.

6  색을 조금씩 달리하며 다양한 모양의 선인장을 그려 줍니다. 외곽선을 그리고 안쪽을 선으로 채우는 것입니다.

7  단순한 형태의 화분을 색만 달리하여 그려 줍니다.

8  가시나 꽃을 그려도 되고 화분을 더 섬세하게 그려도 좋습니다. 심플한 것이 좋다면 이 정도만 그려도 충분합니다.

# 나뭇잎

계절에 따라 색을 달리하는 카멜레온 같은 나뭇잎은 너무 좋은 그림 소재입니다.

모양도 종류도 색깔도 다양하기에 반복하여 그려도 질리지 않습니다.

그날의 기분에 따라 색을 달리하여 그려 보세요.

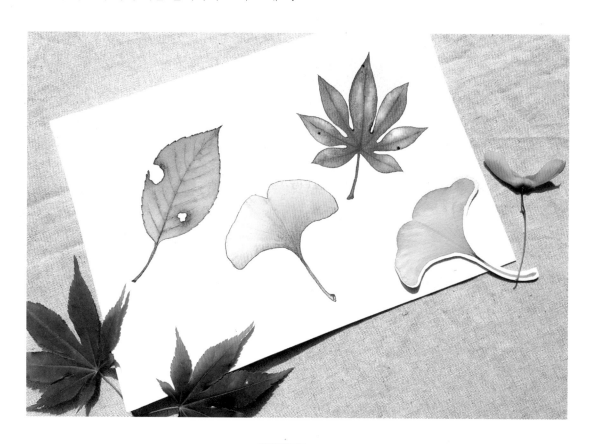

| sap green | perm. yellow. dp | yellow ochre No.1 | raw sienna | red brown |

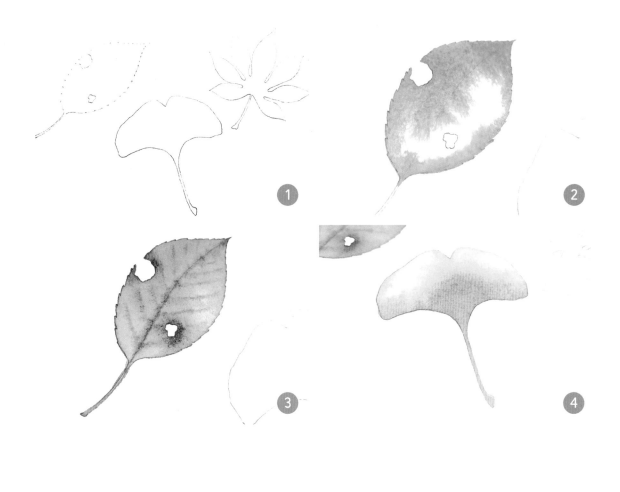

1  그리고자 하는 잎에 물을 묻혀 줍니다.

2  원하는 색으로 가장자리부터 칠해 줍니다. 물을 따라 번지도록 둡니다.

3  조금 더 진한 색으로 벌레 먹은 부분과 잎맥 부분을 따라 그려 줍니다.

4  물을 칠해 준 후, 기본색이 되는 노란색을 칠해 줍니다. 전체를 다 바르지 않아도 물 때문에 번져갑니
  다.

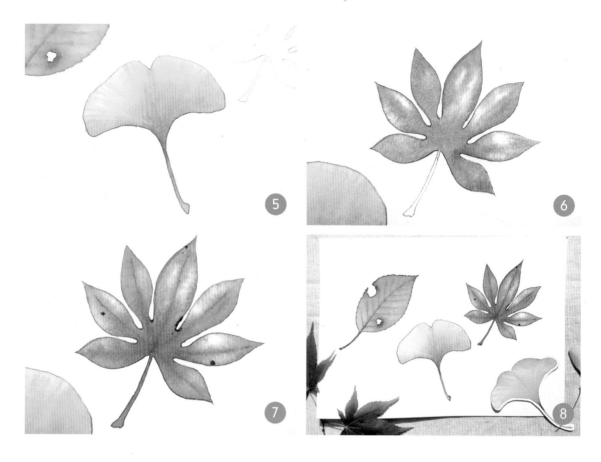

5 진한 색으로 잎의 줄기와 잎이 모아지는 부분을 칠해 줍니다. 좀 더 섬세하게 그리고 싶다면 세필 붓으로 잎맥을 부챗살처럼 그려 줍니다.

6 물을 바른 후, 기본 바탕색을 칠해 줍니다. 가장자리를 따라 칠해 주면 됩니다. 전체를 다 칠하지 않아도 물 때문에 자연스럽게 채워집니다.

7 진한 색으로 잎맥과 잎의 줄기를 칠해 줍니다. 가을 느낌을 더 주고 싶다면 진한 고동색으로 적당한 위치에 점을 찍어 줍니다.

8 완성된 후, 오려서 코팅하면 멋진 책갈피가 됩니다.

# 몬스테라

실내 인테리어 소품으로 가장 사랑받는 식물이 몬스테라가 아닐까 싶습니다. 보기만 해도 시원한 청량감이 느껴지는 식물입니다. 식물이 시들어 버리는 것이 아쉽다면 그림으로 그려 벽에 걸어 두는 것도 좋은 방법일 것입니다. 몬스테라는 그림으로도 인테리어 효과가 뛰어납니다. 과감한 터치를 통해 몬스테라를 더욱 시원하게 표현할 수 있습니다.

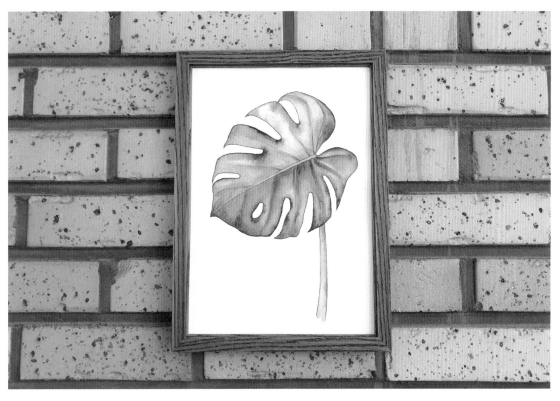

사용된 색

hooker's green     viridian     sap green     indigo

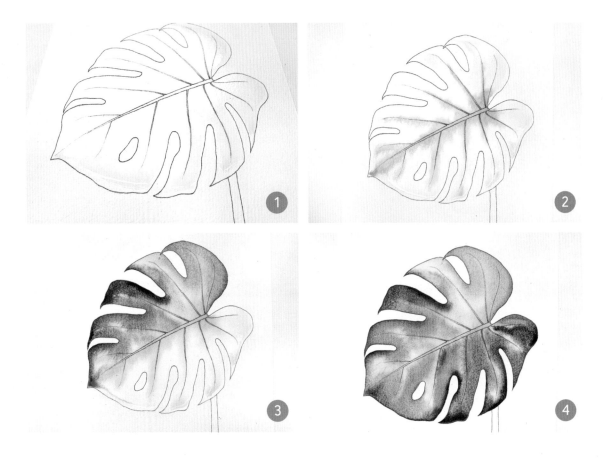

1  물을 잎에 전체적으로 바릅니다. 그리는 속도가 느린 사람일수록 물을 더 많이 발라놓아야 합니다.

2  중심 잎맥을 따라 연두색을 칠합니다. 자연스럽게 번져 나가도록 둡니다.

3  잎의 가장자리부터 녹색으로 칠합니다. 젖어있는 면을 따라 녹색이 자연스럽게 번집니다.

4  잎의 아래쪽을 좀 더 진한 녹색으로 칠했습니다. 녹색이 가운데 잎맥 부분까지 번져나가지 않도록 합니다.

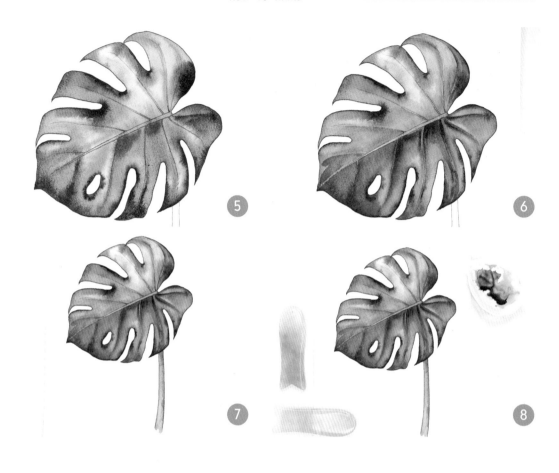

5  짙은 청록색과 녹색이 섞이도록 큰 점을 찍듯 칠해 주었습니다. 잎맥을 남겨 두고 칠하는 것이 쉽진 않습니다. 여유를 갖고 천천히 그리기 바랍니다.

6  이 정도 그리면 발라 두었던 물기가 거의 다 마릅니다. 이후부터는 섬세하게 정리하고 싶은 부분을 세부 묘사하며 덧칠해 주면 됩니다.

7  줄기 부분을 채색합니다. 몬스테라 줄기는 둥글고 미끈하므로 터치를 많이 하지 않고 두세 번에 마무리 짓는 것이 깔끔합니다.

8  같은 녹색이라 하더라도 다양한 색감이 있습니다. 몬스테라 역시 연두색부터 진한 청록색까지 다양한 색을 가졌습니다. 원하는 녹색으로 다양하게 칠해 보기 바랍니다.

# 유칼립투스

수채화는 너무 진하게 칠하면 촌스러워집니다.

힘을 빼고 옅게 그리는 것이 더 맑고 예쁘게 표현되지만, 생각보다 쉽지 않습니다. 짙게 그리는 것보다 옅게 칠하는 것이 더 어렵습니다. 하지만 옅게 칠하는 것이 실패할 확률이 낮습니다. 물감을 덜어내고 물을 더 이용해 보세요. 물과 더 친해지는 것이 번짐 수채화를 잘 그리는 방법입니다.

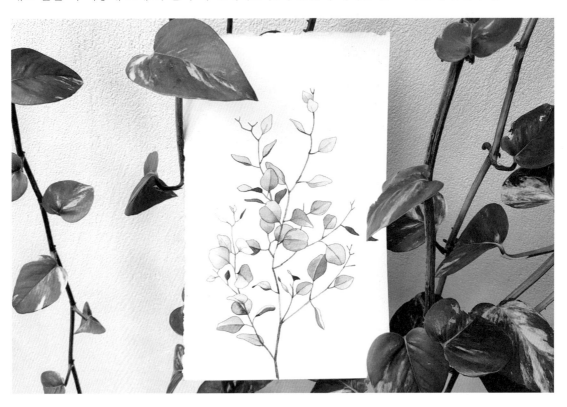

사용된 색

cerulean blue   viridian   bright clear violet   hooker's green

54 쉽게 그려도 충분히 예쁜 번짐 수채화

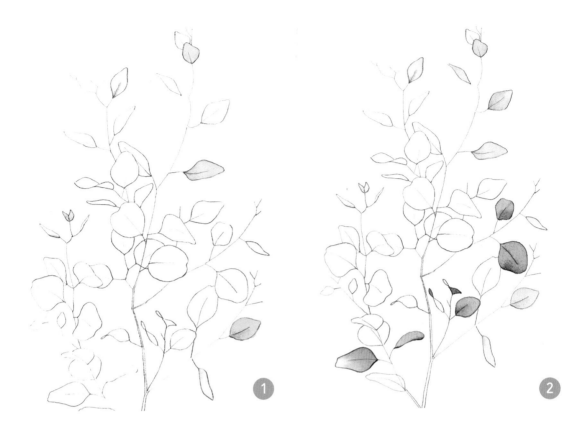

1  작고 여린 잎을 먼저 칠합니다. 옅은 색으로 잎 전체를 칠한 후 줄기와 연결되는 부분에 짙은 색을 살짝 떨궈 주듯 찍어 줍니다.

2  한 단계 더 짙은 색으로 다른 잎들을 칠해 줍니다. 물을 칠하고 채색해도 되고 물을 많이 섞은 물감으로 먼저 칠하고 진한 색으로 그러데이션을 주어도 됩니다.

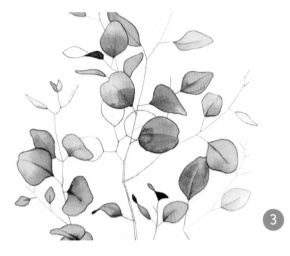

3 유칼립투스는 종류도 다양하고 색감도 다양하기 때문에 다양한 컬러로 과감하게 도전해 보기 바랍니다.

4 전체적인 조화만 깨지 않는다면 하늘색과 보라색도 유칼립투스를 표현하는 데 아주 유용한 컬러들입니다.

5 짙은 녹색으로 줄기를 그려 줍니다. 마디마다 명암을 살짝 다르게 넣었습니다. 가지의 꺾임을 표현하기 위해서입니다.

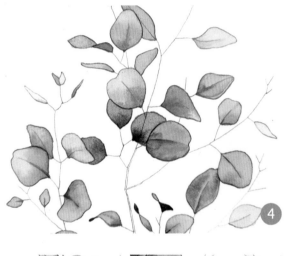

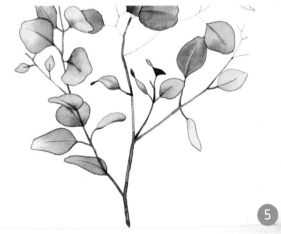

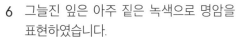

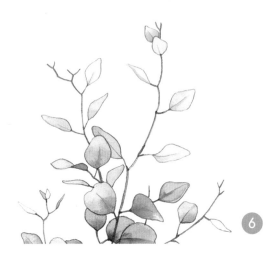

6 그늘진 잎은 아주 짙은 녹색으로 명암을
표현하였습니다.

7 항상 마무리 단계에서는 전체적인 조화를
생각하며 강약을 주며 마무리합니다.

8 유칼립투스의 색감은 다양합니다. 기분에
따라 사용하고 싶은 색깔을 사용하여 마음
껏 그리기에 좋은 소재입니다.

# 올리브 나무

올리브 나무는 그리스 로마 신화에 수도 없이 등장합니다. 올리브 나무는 평화와 풍요를 상징하는 나무인 만큼 올리브 열매가 사람들에게 주는 이로움은 아주 많습니다.

신들의 선물 중 아테네 시민들이 선택한 선물도 올리브 나무였고, 올림픽 면류관과 평화의 상징인 비둘기가 물고 있는 나뭇가지도 올리브 나뭇가지입니다.

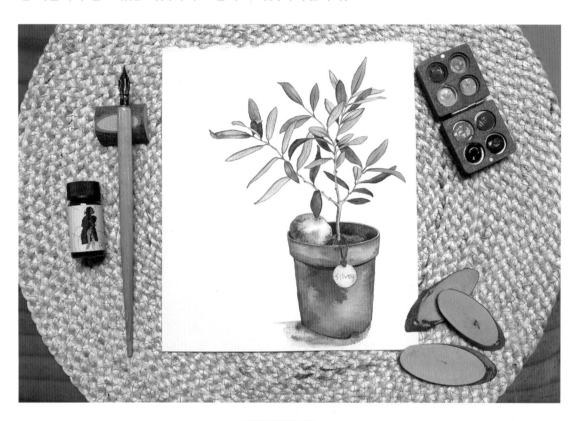

사용된 색

sap green

hooker's
green

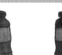

indigo

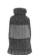

burnt
sienna

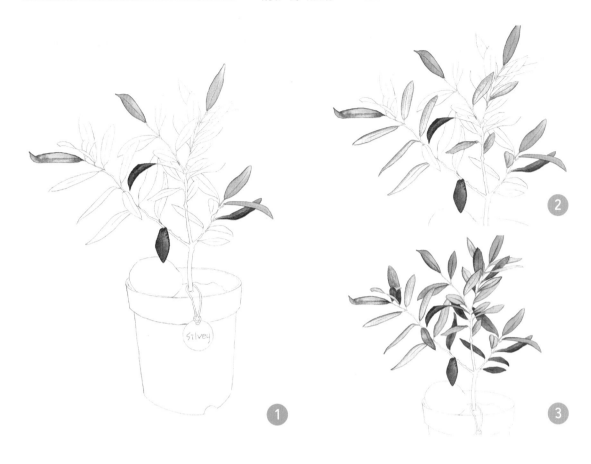

1   길쭉한 타원형의 잎에 물로 먼저 그려 줍니다. 그리기 쉬운 잎부터 채색해 줍니다.

2   올리브 나무 잎의 뒷면은 잔털이 나 있어서 뿌옇게 보입니다. 좀 더 흐리게 채색해 줍니다.

3   겹쳐지는 잎은 먼저 칠한 잎이 다 마른 후 채색해야 번지지 않습니다.

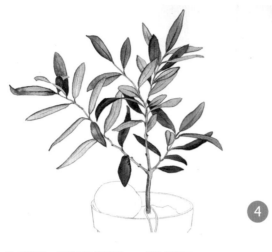

4

4 나무줄기를 칠합니다. 올리브 나무줄기의 색은 진하지 않으므로 옅은 색으로 칠합니다.

5 화분에 올려진 돌을 칠합니다. 물을 바른 후 가장자리부터 채색하여 번지도록 합니다.

6 화분의 색은 원하는 색으로 칠하면 됩니다. 가장 일반적인 갈색으로 칠했습니다. 물을 듬뿍 바른 후 채색하여 번짐 효과를 얻었습니다.

**Tip**

나뭇잎의 방향에 따라 빛깔을 달리하는 올리브 나무는 그림 초보자도 그리기 좋은 소재입니다. 세 가지 정도의 컬러로 잎의 앞면, 옆면, 뒷면을 표현하면 됩니다.

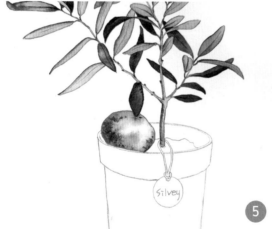

Silvey

5

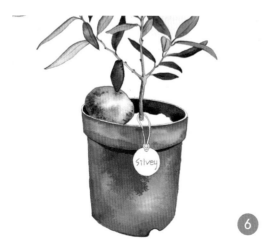

Silvey

6

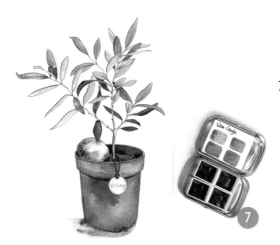

7  바닥에 그림자를 칠합니다. 그림자의 색은
   짙은 색 중 아무 색으로 칠하면 됩니다. 단,
   그림자의 방향에 일관성이 있어야 합니다.

# 싱고니움

싱고니움은 덩굴성 식물로 다양한 잎의 색과 무늬가 특징입니다. 독특한 잎의 무늬 때문에 그리기 어렵다고 생각할지 모르나 사실 그 무늬 덕분에 그리기가 쉽습니다. 잎의 무늬를 그리며 잎의 방향을 잡아 줄 수 있고 명암도 표현할 수 있습니다. 잎 한 장 한 장의 무늬는 제각각 다르지만 전체적으로 보면 불규칙 속에서도 절대 규칙이 있는 듯 보입니다. 자연의 무늬는 참으로 오묘합니다.

사용된 색

| lemon yellow | sap green | hooker's green | cerulean blue |

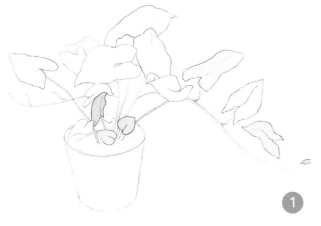

1 잎의 기본 밑색을 칠해 줍니다. 싱고니움의 밑색은 옅은 노란색, 연두색입니다.

2 잎의 아래쪽과 뒷면은 좀 더 짙은 색으로 칠해 줍니다.

3 밑색이 마른 후 무늬를 그려 줍니다. 잎맥의 방향과 일치하도록 짙은 녹색으로 그려 줍니다.

Tip

무늬를 넣기가 겁이 난다면 틀려도 티가 안 나는 옅은 녹색으로 먼저 그려 보기 바랍니다. 잎맥 방향을 따라 두꺼운 선과 얇은 선을 골고루 사용합니다.
두껍고 옅은 색의 잎맥을 그린다고 생각해 보세요. 부담이 덜어질 것입니다.

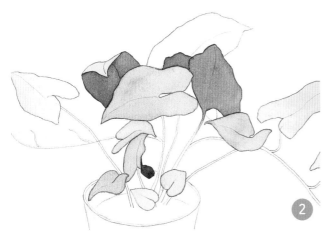

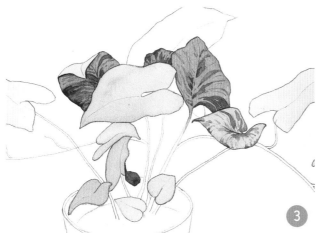

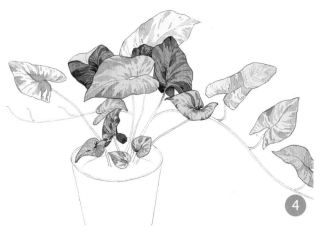

4 일정하지 않은 무늬이므로 자연스러움을 유지하며 그려야 합니다.

5 좀 더 풍부한 깊이감이 느껴지는 무늬를 그리고 싶다면 이중으로 덧칠해도 됩니다. 1단계 밑색이 노란색이라면 2단계 무늬는 연두색, 3단계 무늬는 녹색으로 칠하면 됩니다.

6 줄기를 칠합니다. 싱고니움의 줄기는 곡선이므로 끊어지는 터치보다는 자연스럽게 이어지게 칠해 줍니다.

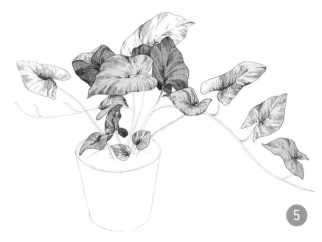

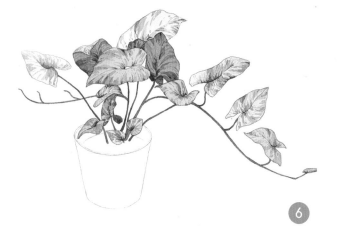

7 화분에 물을 듬뿍 바른 후 좋아하는 색으로 칠합니다. 화분 가장자리와 아래쪽이 더 짙은 색을 띕니다.

8 화분의 흙과 그림자를 그려 줍니다. 그림자는 화분의 빛 받는 방향을 고려하여 반대쪽을 향하게 칠해야 합니다.

번짐 수채화 즐기기

# 과일 그리기

Fruit drawing

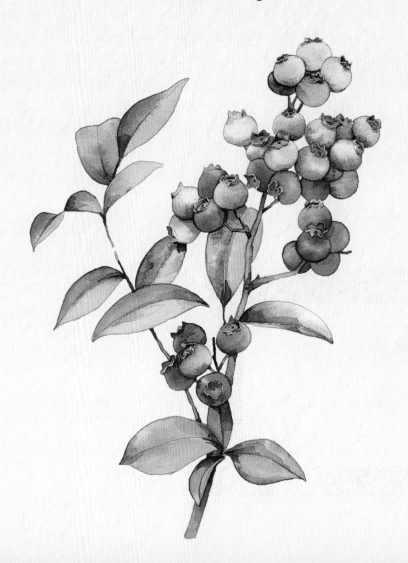

# 오렌지

한 가지 색으로 그려도 진하기에 따라, 물의 양에 따라 느낌이 다릅니다.
어느 부분은 진하게 그리고 어느 부분은 물을 많이 섞어 옅게 그려 줍니다.
음악에도 강약이 있듯 그림에도 강약이 있습니다. 그림에서도 강약을 잘 표현할 줄 알아야 그림
이 멋있어집니다. 매력적인 수채화 작품의 대부분은 강약 조절이 잘 된 그림입니다.

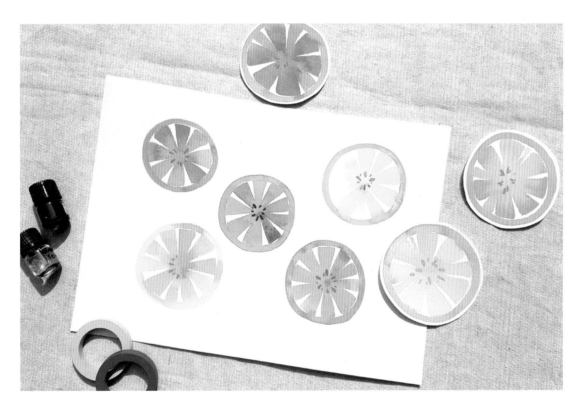

사용된 색

lemon
yellow

yellow
orange

sap green

hooker's
green

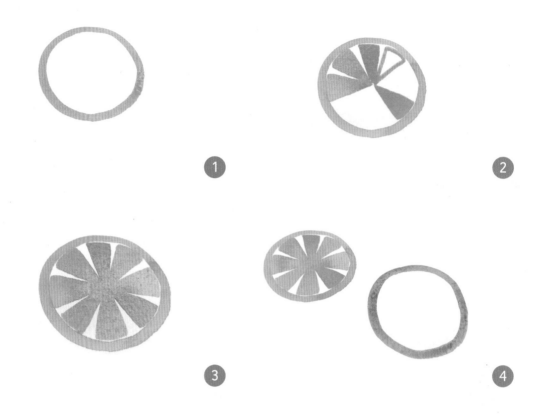

1 원을 그려 줍니다. 반원을 그리고 반대쪽을 연결하여 그려 주면 원이 됩니다.

2 피자를 조각내는 것처럼 오렌지 속을 그려 줍니다. 작은 부채꼴을 그리고 안을 채워 줍니다.

3 모두가 조금씩 다른 진하기로 칠합니다. 처음 조각을 진하게 칠하고 점차 물을 섞으며 옅게 칠해 줍니다.

4 다른 색으로 원을 그려 줍니다. 조금 찌그러져도 괜찮습니다. 정형화된 것이 아닌 자연물이니까 자연스러운 것이 더 좋습니다.

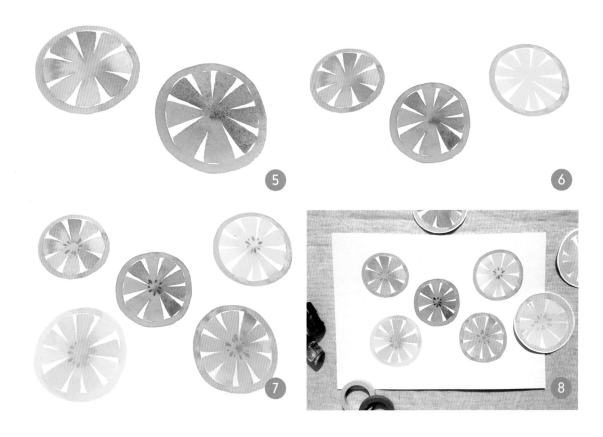

5  오렌지 조각들과 바깥 껍질의 원이 살짝 살짝 만나도록 해 줍니다. 물이 번져 나가며 섞일 때 자연스러 워집니다.

6  다양한 컬러로 그려 줍니다. 안쪽 오렌지 조각과 껍질 부분이 만나 색이 섞이도록 합니다.

7  마르면 오렌지 안쪽에 진한 농도의 색으로 물방울 모양을 찍어 줍니다. 씨를 표현하는 것입니다.

8  주방에 걸어 두면 잘 어울릴 것 같은 그림입니다.

# 수박

계절에 따라 자주 보이거나 자주 먹는 것이 그림의 소재가 되곤 합니다.
여름에는 수박이지요. 수박은 그리기도 쉽고 그려 놓고 그림으로 보아도 시원함이 전해집니다.

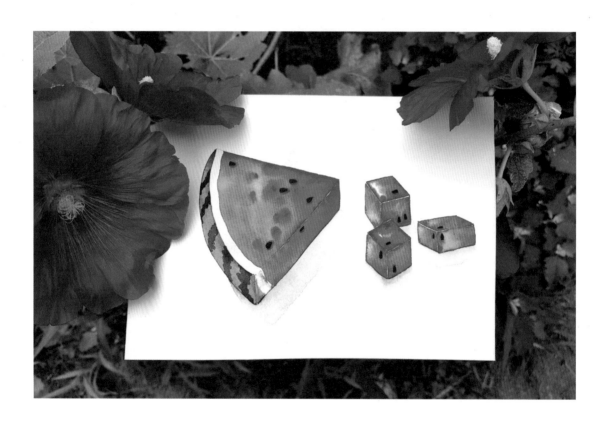

rose madder   viridian   hooker's green   ivory black

1   수박 껍질 부분에 물을 발라 놓습니다.

2   초록색을 칠해 줍니다.

3   수박 안쪽에 전체적으로 물을 바릅니다.

4   빨간색으로 칠합니다. 뾰족한 부분을 더 짙게 칠해 줍니다. 중간중간 빨간 점을 찍어 줍니다.

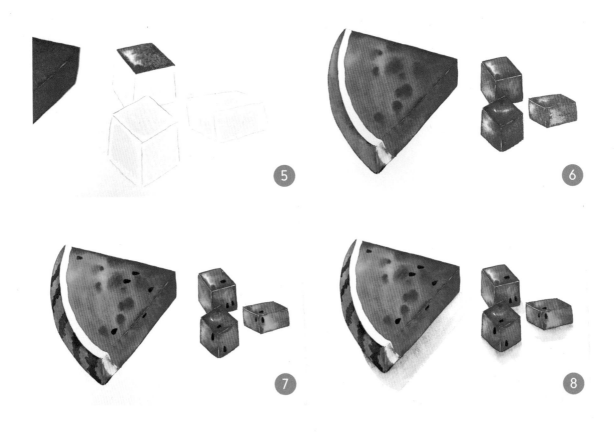

5  깍둑썰기를 한 수박에도 물을 바릅니다. 각 면마다 각각 닿지 않게 물을 바릅니다.

6  모서리 부분은 살짝 살짝 흰 선이 보이도록 칠해 줍니다. 자연스럽게 남겨야 합니다.

7  수박껍질 무늬를 지그재그로 그려 줍니다. 정형화되어 있지 않은 무늬이기 때문에 자연스럽게 그려 주면 됩니다. 수박씨를 물방울 모양으로 그려 넣어 줍니다.

8  수박씨 주변을 좀 더 진한 빨간색으로 칠해 줍니다. 수박 아래쪽에 그림자를 살짝 넣어 주면 입체감이 더욱 살아납니다.

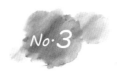

# 아보카도

'숲속의 버터'라는 별명이 말해 주듯 아보카도의 부드러움은 혀에 굉장한 즐거움을 줍니다. 울퉁불퉁하고 딱딱한 겉껍질과는 대조적으로 안쪽 속살은 부드럽고 사랑스러운 연두색을 띕니다. 반으로 갈라 놨을 때, 단면의 모양과 씨의 위치가 그림 그리기 좋아하는 사람들에게는 참 매력적으로 보입니다.

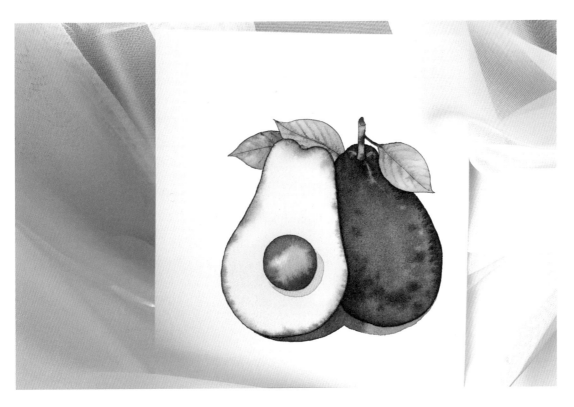

사용된 색

hooker's green    lemon yellow    burnt sienna    sap green

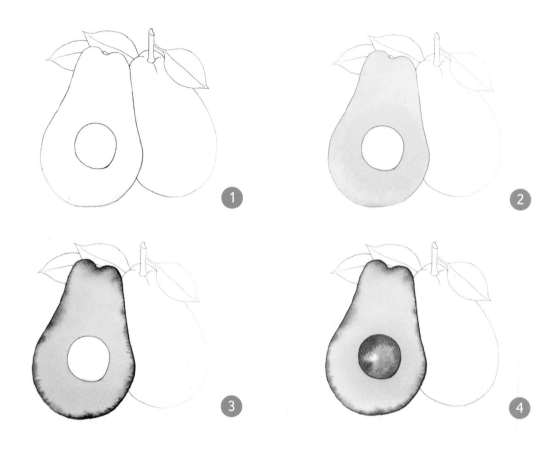

1  과육 부분에 물을 발라 놓습니다.

2  노란색을 전체적으로 칠한 뒤, 씨 주변에는 좀 더 진하게 칠해 줍니다.

3  노란색 물감이 마르기 전에 짙은 녹색으로 가장자리 밑그림 선을 따라 붓 끝으로 칠합니다. 너무 두껍게 칠하지 않습니다.

4  과육부분에 물감이 마른 후, 씨에 물을 바르고 갈색으로 칠합니다. 가장자리 부분을 칠하다 보면 자연스럽게 안쪽으로 번져 나갑니다.

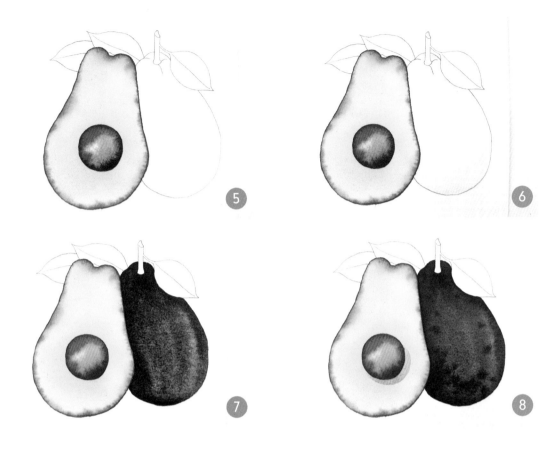

5  씨의 가장자리는 더 짙은 고동색으로 칠합니다. 모두 다 칠하면 답답해 보이고 입체감도 사라지니 가
   장자리 부분만 고동색으로 칠합니다.

6  먼저 그린 앞쪽 아보카도가 마른 후, 뒤쪽 아보카도에 물을 칠합니다.

7  짙은 녹색으로 과감하게 칠해 줍니다. 이때는 농도를 짙게 칠합니다.

8  짙은 녹색으로 점을 중간중간 찍어 껍질 표면의 거친 느낌을 내 줍니다.

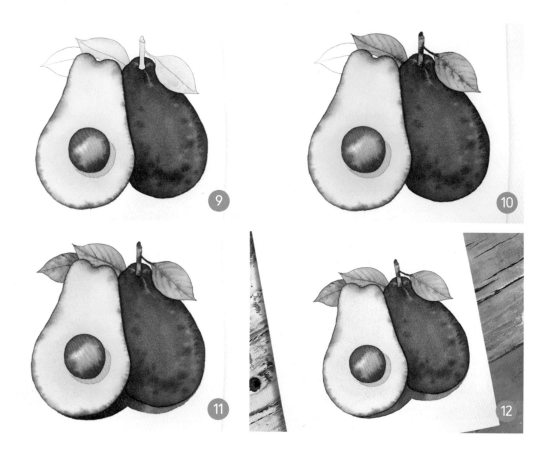

9   잎에 물을 바르고 연두색을 칠합니다.

10  녹색으로 잎에 잎맥을 그리며 채색합니다. 줄기는 갈색으로 칠해 나무라는 느낌을 표현해 줍니다.

11  씨의 한쪽 면에 그림자를 넣어 주고, 아보카도 아랫부분에도 그림자를 넣어 줍니다.

12  초보자도 쉽게 그릴 수 있는 아보카도입니다. 번짐의 정도를 신경 쓰며 그려 보기 바랍니다.

# 바나나

바나나는 몸에도 좋은데 그리기도 좋습니다. 생각보다 그리기가 쉽습니다. 바나나를 그릴 때 가장 중요한 것 중 하나는 붓 터치의 방향과 바나나 모양을 일치시키라는 것입니다.

바나나 모양대로 터치를 하다 보면 바나나가 완성됩니다.

자, 그럼 붓 터치에 신경 쓰며 시작해 볼까요?

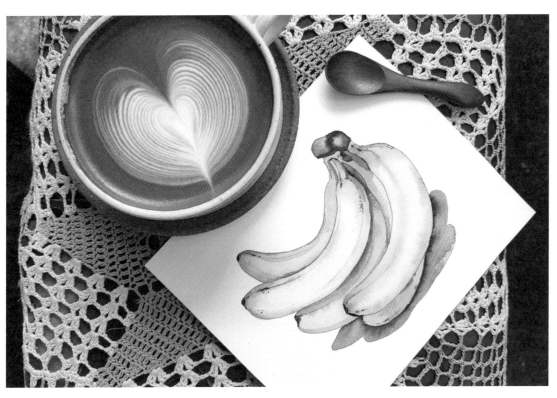

## 사용된 색

perm. yellow dp    sap green    raw sienna    vandyke brown

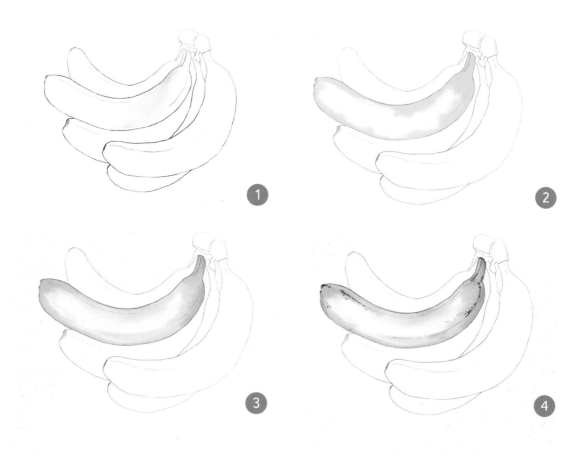

1  바나나 하나에 물을 바릅니다.

2  노란색으로 가장자리를 칠해 줍니다. 안쪽에 밝은 부분이 남아 있어야 입체감이 생깁니다.

3  좀 더 짙은 노란색으로 양쪽 끝을 채색합니다.

4  조금 마른 뒤 고동색으로 갈변된 껍질을 표현해 줍니다. 점을 찍거나 선을 그려도 됩니다.

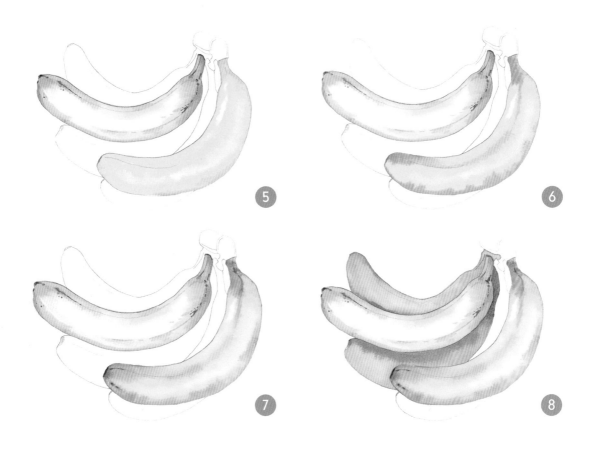

5   낱개 바나나마다 같은 채색 방법을 반복합니다. 물을 바르고 노란색을 칠합니다.

6   좀 더 짙은 노란색으로 가장자리를 칠합니다.

7   살짝 덜 익은 부분을 표현하고 싶다면 연두색을 살짝 얹어 주어도 됩니다.

8   모든 바나나를 같은 방법으로 채색합니다. 단, 밑부분에 있는 바나나들은 좀 더 짙은 색으로 어둡게 채색해 주면 됩니다.

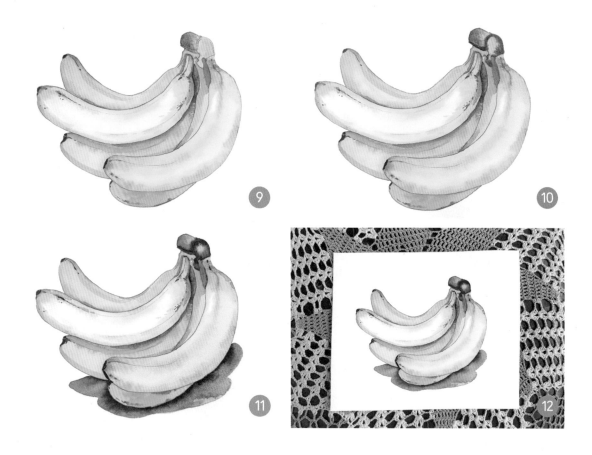

9  바나나의 끝부분은 짙은 고동색으로, 제일 밑부분에 위치한 바나나에 생기는 그림자도 고동색으로 칠합니다.

10  꼭지 부분에 노랑, 녹색, 갈색 등을 칠해 조화롭게 번지도록 합니다.

11  바닥과 닿는 면에 그림자를 넣어 줍니다. 그림자의 색은 짙은 색이면 거의 다 어울립니다.

12  표면이 매끄럽고 한 방향으로 구부러져 있는 바나나는 터치도 매끄럽게 해야 하고 바나나가 구부러진 방향과 같은 방향으로 그려 주어야 합니다.

# 청포도

청포도는 싱그러움의 대명사이지요. 터질 듯 탱글탱글한 포도알을 보면 입안에 침이 저절로 고입니다. 청포도를 그리는 방법은 모든 둥근 물체를 그릴 때 사용하는 방법과 동일합니다. 풍선이나 공도 같은 기법으로 그리시면 됩니다. 색깔만 다르게 칠하면 됩니다.

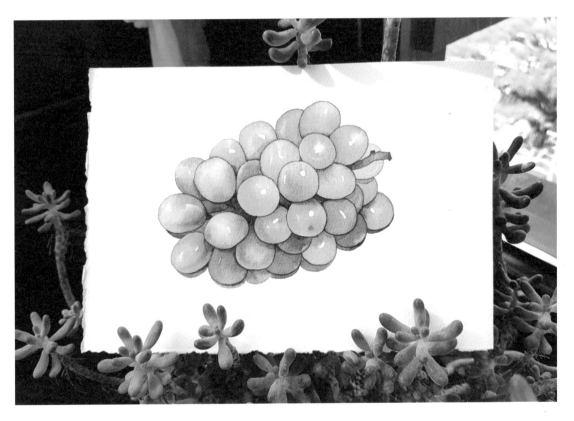

사용된 색

sap green    hooker's green    burnt sienna    indigo

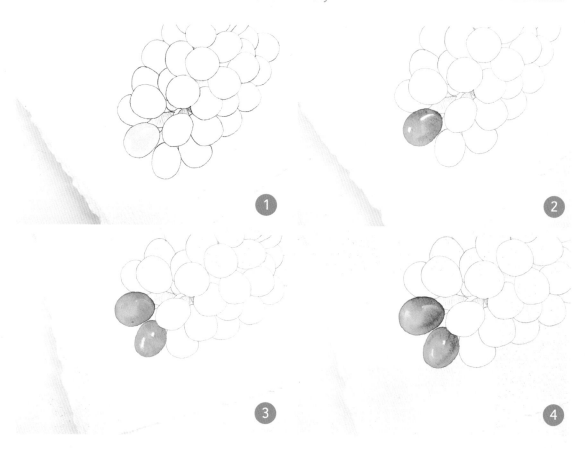

1  포도알 하나에 물을 칠합니다. 빛을 받아 반짝이는 부분은 물을 칠하지 않고 남겨 둡니다.

2  연두색으로 칠하고, 녹색으로 끝부분을 칠한 뒤, 꼭지 부분에는 갈색을 살짝 칠합니다.

3  같은 과정을 반복합니다. 물을 바르고 연두색을 칠합니다. 녹색으로 그러데이션을 줍니다.

4  포도알의 방향과 같게 짙은 색으로 터치를 살짝 넣어 줍니다. 더욱 입체감이 생깁니다.

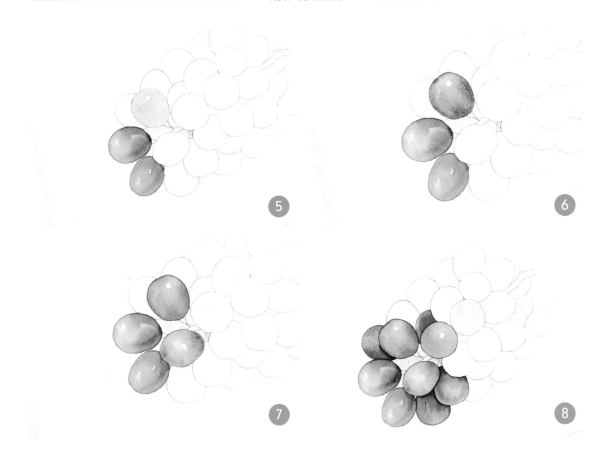

5  빛나는 부분을 남기고 물을 칠하고 연두색으로 칠합니다.

6  녹색으로 그러데이션을 줍니다. 물이 있어서 자연스럽게 번져 나갑니다.

7  부분적으로 갈색빛이 도는 포도알에는 갈색을 살짝 넣어 줍니다.

8  빛나는 부분을 남기고 칠합니다.

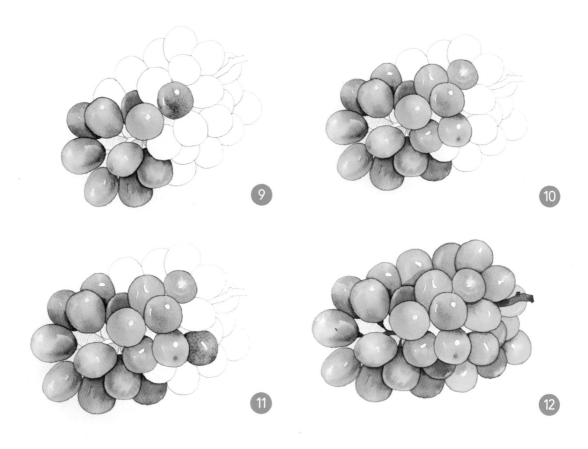

9 녹색으로 그러데이션을 줍니다.

10 앞부분의 포도알들은 많은 빛을 받으므로 뒤쪽 포도알보다 옅게 칠합니다.

11 빛을 받는 부분도 포도알의 각도에 따라 위치가 달라지므로 디테일을 살리고 싶다면 빛 받는 위치를 확인하기 바랍니다.

12 포도 줄기를 갈색으로 칠합니다.

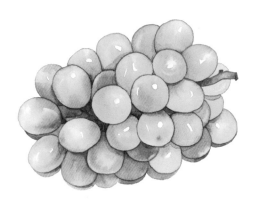

13 짙은 녹색으로 안쪽 포도들을 칠합니다.
바닥에 그림자를 칠합니다.

14 청포도 여러 송이를 그려서 풍성하게 차려
놓으면 더욱 보기 좋을 것 같습니다.

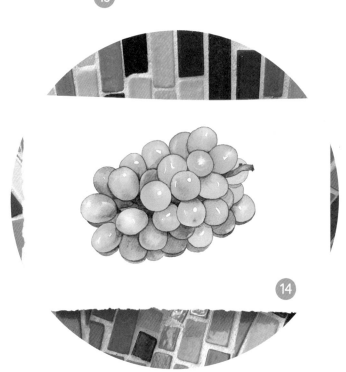

# 블루베리

블루베리라고 다 같은 파란색이 아니랍니다. 익은 정도에 따라 연두색에서부터 보라색, 남색까지 다양한 컬러를 가지고 있습니다.

변화가 필요한 부분에서는 핑크나 하늘색을 더해 주면 좋습니다. 블루베리를 강조하기 위해 잎은 진하지 않게 칠하였습니다.

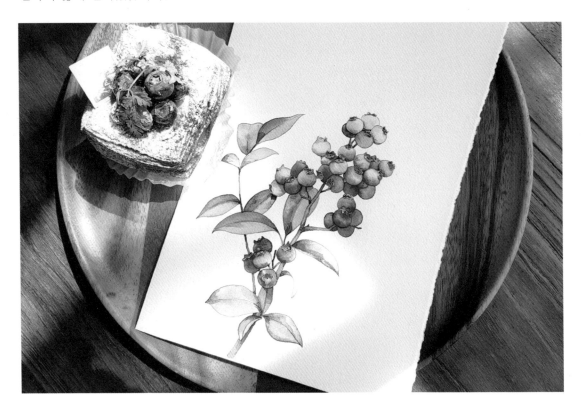

사용된 색

| bright clear violet | cerulean blue | indigo | sap green | ultra marine dp |

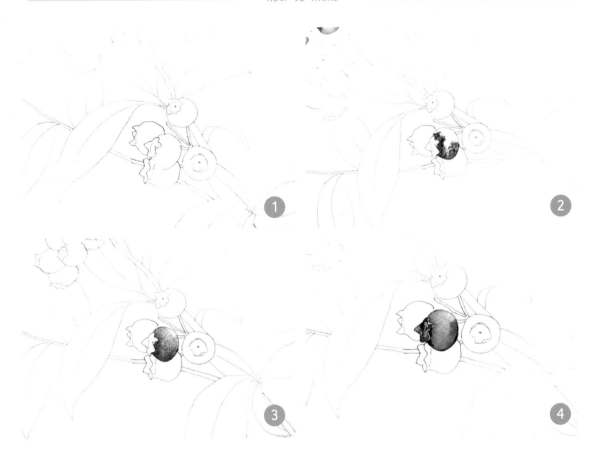

1  먼저 칠하고자 하는 블루베리에 물을 바릅니다.

2  아랫부분에 진한 색으로 번지도록 칠합니다.

3  주로 바이올렛과 울트라마린 색을 섞어 칠했습니다. 처음부터 너무 진하게 칠하지 않도록 합니다. 진하게 해 주고 싶은 부분에 물감을 덧칠하며 번져 나가도록 돕니다.

4  꽃이 떨어져 나간 부분을 그려 줍니다. 꼬불꼬불한 프릴처럼 그려 주면 됩니다. 빛을 받는 부분은 흰색으로 남겨 두고 칠합니다.

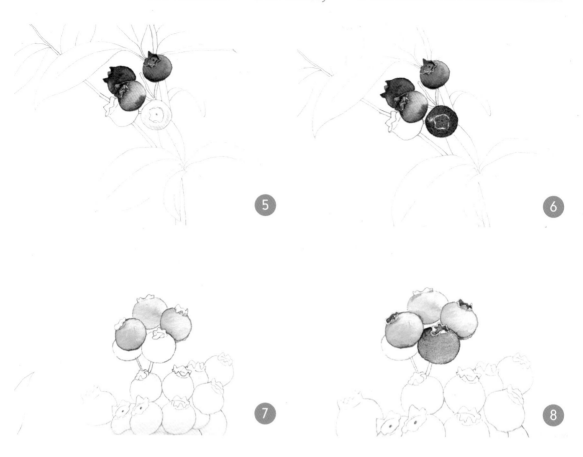

5  블루베리를 그리는 방법이 익숙해져 손놀림이 빨라졌다면 블루베리 알 두세 개를 동시에 그려 나가도 됩니다.

6  물을 바른 후 물감을 칠해 줍니다. 그림자가 생기는 위치에 좀 더 진한 색을 얹어 줍니다.

7  덜 익은 블루베리는 주로 연두색과 하늘색을 사용하여 그립니다.

8  포인트로 핑크색을 살짝 얹어 주어도 예쁩니다.

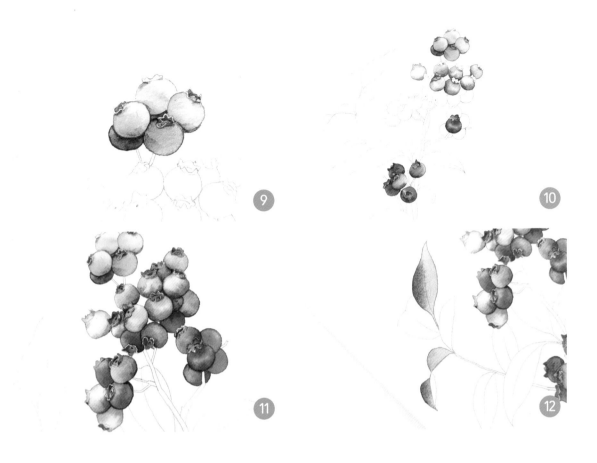

9   뒤쪽 블루베리는 좀 더 진한 색으로 과감하게 칠합니다.

10  블루베리는 알끼리 덩어리를 이루므로 뭉쳐 있는 덩어리는 통일감 있는 색감으로 처리하는 것이 어울립니다.

11  같은 과정을 반복하여 많은 블루베리 알들을 채색해 줍니다. 빛과 그림자의 방향을 일치시켜야 합니다.

12  나뭇잎에 물을 발라 준 후 옅은 색으로 밑색을 깔아 줍니다.

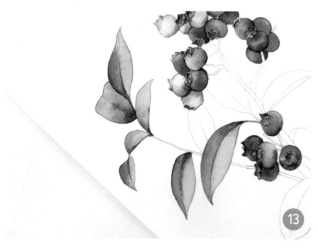

13 조화로운 범위 안에서 다양한 컬러로 잎을 채색해 줍니다.

14 잎맥을 얇게 그려 줍니다.

15 줄기를 칠해 줍니다. 그림자가 지는 가지 부분은 더 짙게 칠해 줍니다.

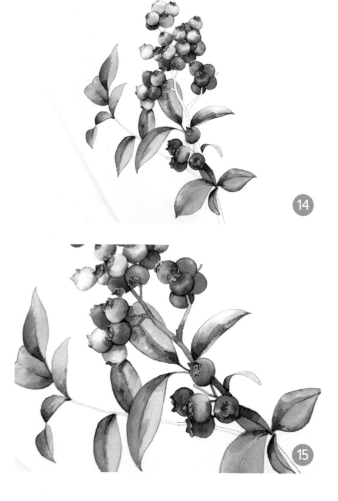

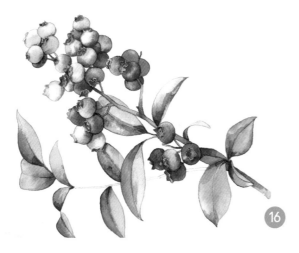

16 줄기 끝부분은 갈색으로 그러데이션을 줍니다.

17 다양한 블루베리의 색감을 보여 주기 위해 덜 익은 블루베리와 잘 익은 블루베리를 함께 그렸습니다. 조화롭게 그려 보기 바랍니다.

18 더 많은 알맹이와 잎을 그려 주면 종이에 가득하게 그릴 수도 있습니다. 기본을 익히고 나면 응용은 여러분의 몫입니다. 더 멋지게 그려 보기 바랍니다.

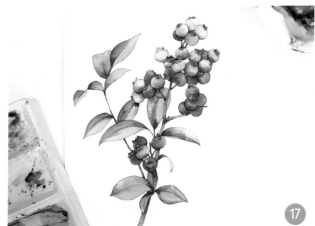

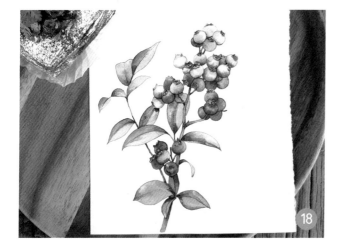

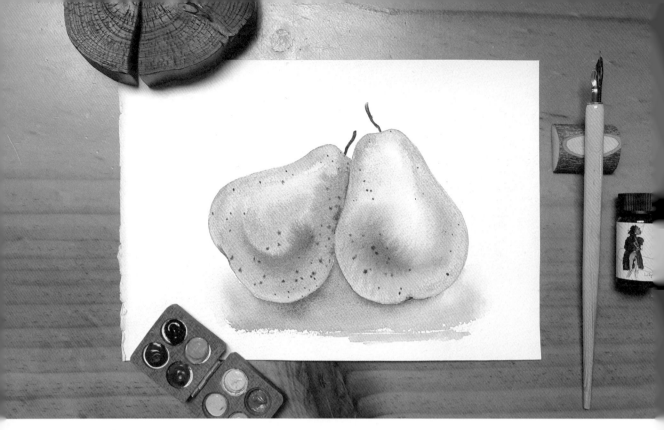

# 배

서양 배는 모양과 질감이 독특하여 그리기 좋은 소재입니다. 그래서 여기에서는 가장 그리기 쉬운 방법으로 알려 드리려 합니다. 서양 배에 찍혀 있는 점들을 이용하여 명암과 입체감을 동시에 표현할 수 있습니다.

과일을 그리고 싶은데 어려울 것 같아 망설이고 있다면 서양 배를 가장 먼저 그려 볼 것을 추천합니다. 정말 쉽습니다.

사용된 색

perm.
yellow dp

yellow
ochre No.1

burnt
sienna

vandyke
brown

1 먼저 칠할 배를 정한 후, 밑그림 안쪽으로 물을 칠합니다.

2 빛을 가장 강하게 받는 부분을 남겨 놓고 칠한다는 생각으로 주변을 칠해 줍니다.

3 위 꼭지 부분에 연두색을 살짝 칠해 주었습니다. 배의 볼록한 부분을 한 번 더 짙은 노란색으로 강조하여 덧칠합니다.

4 입체감을 주기 위해 갈색으로 과감하게 갈고리를 그리듯 칠해 줍니다. 한 번의 터치로 완성되는 과정이므로 과감함이 필요합니다.

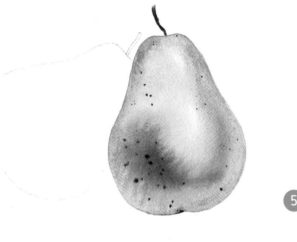

**5** 밑색이 다 마른 후 고동색으로 점을 골고루 찍어 줍니다. 불규칙적인 위치와 크기로 찍어 줍니다. 어두운 부분에 점을 더 크고 많이 찍어 준 것이 보이지요?

**6** 다른 배 하나도 동일한 과정으로 물을 바른 후 기본 밑색을 칠해 줍니다. 빛 받는 부분은 제외하고 칠해 줍니다. 자연스럽게 물감이 번져 들어가 채워질 것입니다.

**7** 두 번째 배는 앞서 그린 배보다 뒤쪽에 위치해 있으므로 전체적으로 살짝 더 어둡게 칠합니다.

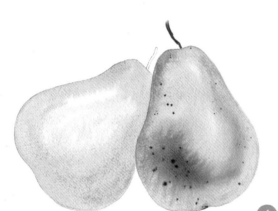

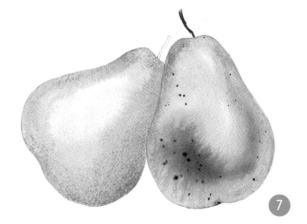

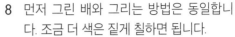

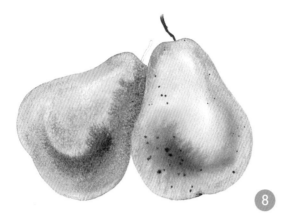

8. 먼저 그린 배와 그리는 방법은 동일합니다. 조금 더 색은 짙게 칠하면 됩니다.

9. 점을 찍어 주고 꼭지를 그렸습니다. 먼저 그린 배와 마찬가지로 어두운 부분에 점을 더 크고 진하게 찍어 줍니다. 이와 같이 점을 찍어 주면 명암과 입체감이 강조되어 보이는 효과가 있습니다.

10. 어울리는 그림자 색을 선택해 아래쪽에 그림자를 배경과 어우러지도록 그려 줍니다.

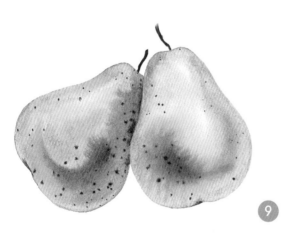

**Tip**

그림자를 그릴 때 그림자 모양을 어떻게 잡아야 할지 고민이 되는데요.
한쪽에서 강한 빛이 비출 때는 사물의 실루엣대로 그림자가 잡힙니다. 반면에 여러 곳에서 빛이 비출 때는 그림자가 흐려지고 자연스럽게 배경과 어우러지면서 그림자의 형태가 사라집니다.

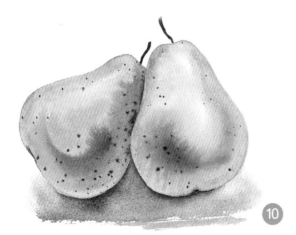

번짐 수채화 즐기기

# 동물 그리기

animal drawing

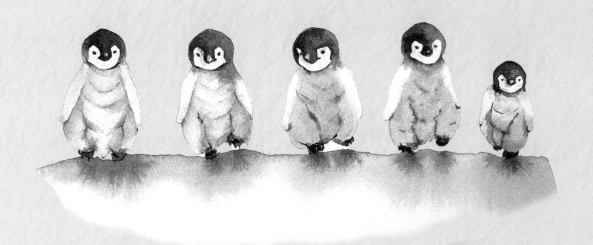

# 금붕어 I

금붕어는 형태가 단순하고 색깔이 번지듯 섞여 있기 때문에 번짐 수채화로 표현하기에 더없이 좋은 소재입니다. 지느러미 부분의 세부 묘사가 없어도 상관없습니다. 모두가 금붕어라고 생각할 것입니다.

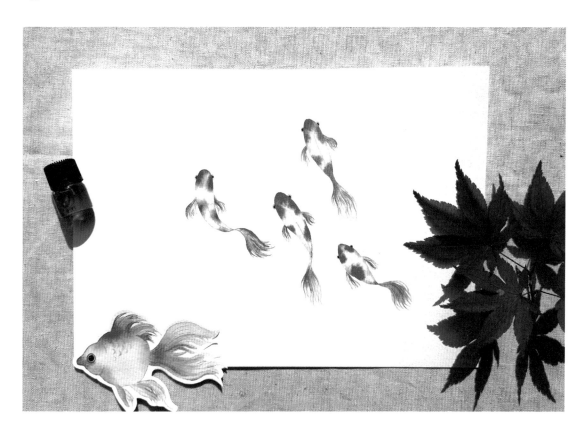

사용된 색

prem. red

yellow
orange

cerulean
blue

ivory black

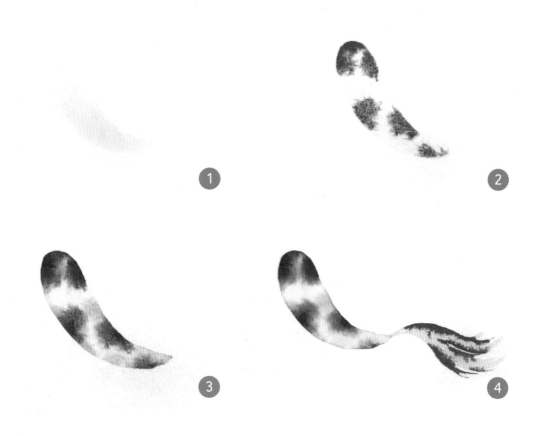

1   물로 길쭉한 타원형을 그립니다. 금붕어의 몸통이 되는 부분입니다.

2   물이 젖어 있는 상태에서 물감을 살짝 찍어 줍니다. 금붕어 특유의 무늬를 생각하며 곳곳에 찍어 줍니다.

3   옅은 농도의 다른 물감도 어울리게 찍어 줍니다. 세 가지 색을 넘기지 않도록 합니다. 색이 너무 많이 섞여 탁해지면 안 됩니다.

4   꼬리도 물로 먼저 그린 후 물감을 칠해 줍니다.

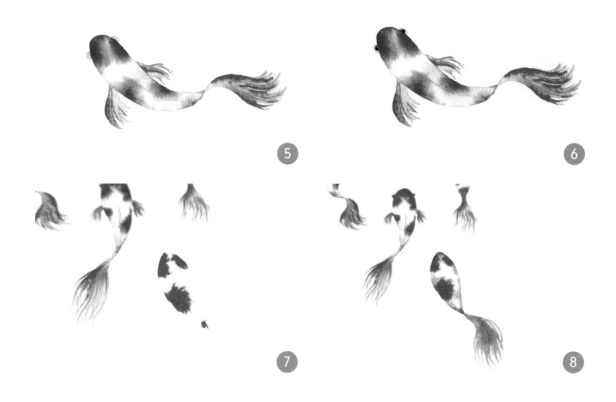

5  적당히 마른 후 눈알을 그려 줍니다. 투명한 눈알의 겉면은 옅은 농도의 물감으로 반원을 그려 표현해 줍니다.

6  검정색으로 눈동자를 칠해 줍니다. 한 마리가 완성되었습니다.

7  같은 방법으로 여러 마리를 반복하여 그려 줍니다. 역시 같은 방법으로 물을 바른 후 물감을 찍어 줍니다.

8  꼬리의 방향을 달리하며 그려 줍니다.

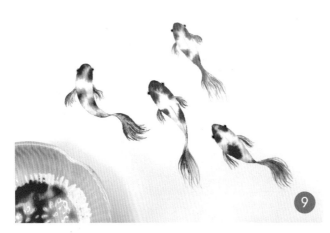

9 물감이 마른 후, 1호 붓으로 지느러미의 가
는 선을 묘사해 줍니다.

10 금붕어를 적당한 위치에 배치하며 같은 방
법으로 반복하여 그려 줍니다.

# 금붕어 II

금붕어는 모양도 색깔도 다양하기 때문에 그리는 사람의 취향에 맞게 마음껏 변형하여 그릴 수 있습니다. 이번에는 조금 더 통통한 금붕어입니다. 도화지라는 물속에서 마음껏 헤엄치는 나만의 금붕어를 키워 보기 바랍니다.

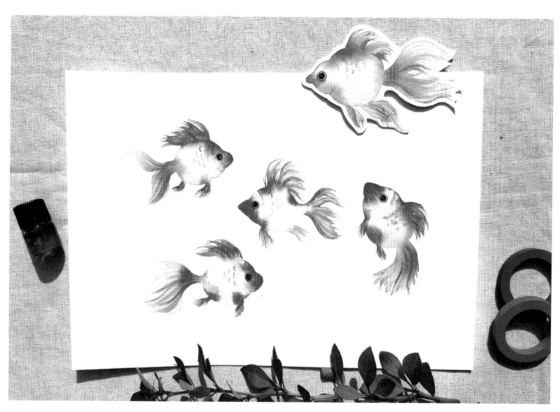

사용된 색

prem. red  yellow orange  cerulean blue  ivory black

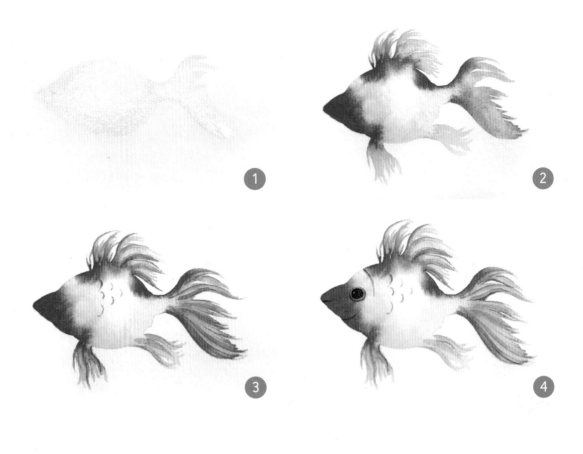

1 몸통이 둥글고 통통한 금붕어를 그릴 것입니다. 물로 둥근 원을 그려 줍니다. 주둥이 부분을 조금 뾰족하게 빼며 그려 줍니다. 꼬리 부분도 그려 줍니다.

2 물이 마르기 전에 빨간색 물감으로 곳곳에 점을 찍어 줍니다. 물감을 따로 찍지 않고 몸통 부분에 칠해져 있는 물감을 이용하여 지느러미를 그려 줍니다. 물감을 지느러미의 바깥쪽을 향하여 칠합니다.

3 셀루린 블루와 노란색을 아주 옅은 농도로 준비해서 점을 찍어 줍니다. 자연스러운 금붕어의 색감이 표현됩니다.

4 밑색이 조금 마른 후, 1호 붓으로 지느러미와 눈, 비늘을 섬세하게 바깥쪽으로 빼 주듯 그려 주면 금붕어 한 마리가 완성됩니다.

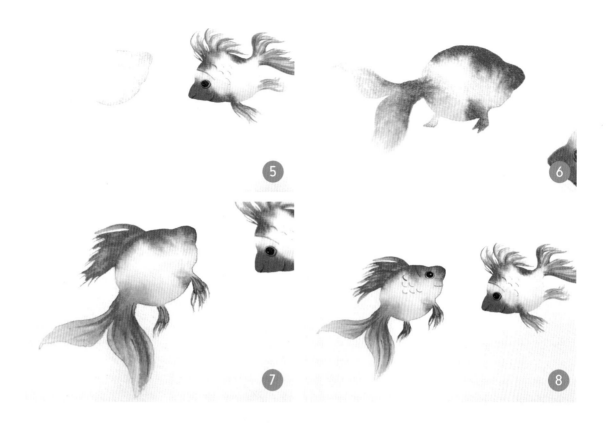

5   같은 과정을 반복하여 또 다른 금붕어를 그려 줍니다. 물로 몸통과 꼬리를 단순화시켜 그려 줍니다.

6   빨간색으로 물고기의 입 부분을 가장 진하게 칠하고 꼬리로 갈수록 옅게 칠합니다.

7   터치의 방향을 지느러미 바깥쪽으로 향하며 그려 줍니다.

8   밑색이 적당히 마른 후, 눈동자와 비늘을 그려 줍니다.

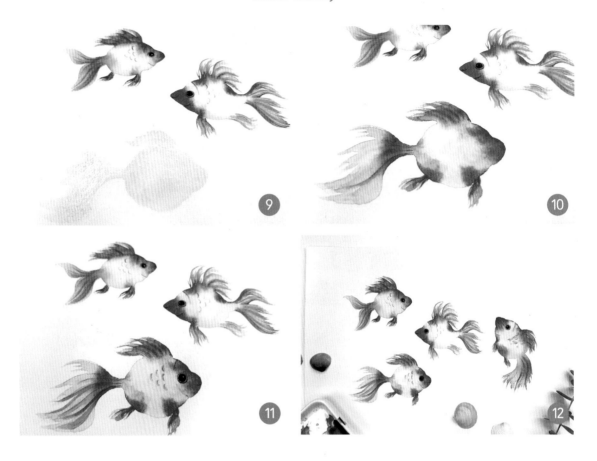

9  지느러미와 꼬리의 방향을 달리하여 여러 마리를 그려 줍니다. 물로 금붕어 모양을 그려 줍니다.

10  금붕어에 어울리는 색으로 곳곳에 찍어 줍니다. 입 부분이 가장 진합니다.

11  적당히 마른 후, 눈동자와 지느러미, 비늘을 그려 줍니다. 1호 붓으로 섬세한 표현을 해 주어 생동감을 더해 줍니다. 섬세함의 정도는 그리는 사람이 원하는 선까지 표현하면 됩니다.

12  어항 속 금붕어를 화폭 속에 담을 수 있습니다.

# 나비

나비의 모양과 색은 수만 가지입니다. 이 말은 우리가 나비를 그리고 싶은 모양과 색으로 마음껏 그려도 허용 범위 안에 있다는 말입니다. 꽃과 나비는 실과 바늘 같은 관계입니다. 나비와 꽃을 함께 그리면 멋진 화접도(花蝶圖)가 되는 것입니다. 우리 함께 신사임당이 되어 볼까요?

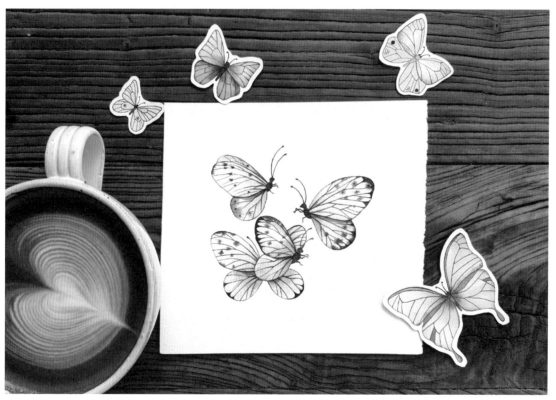

yellow orange    bright opera    indigo    ivory black

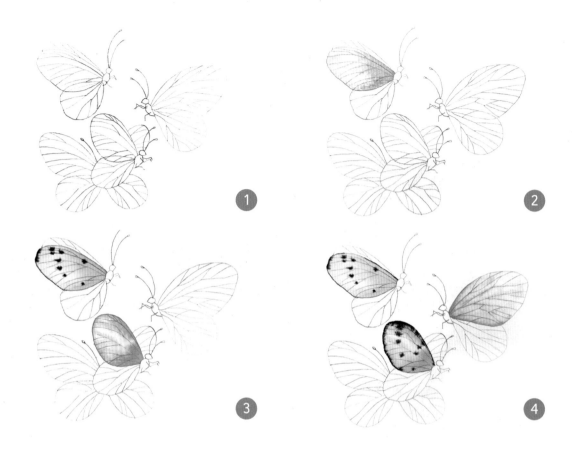

1  가장 먼저 그릴 나비를 정합니다. 나비 날개에 물을 발라 줍니다.

2  핑크, 노랑, 주황을 조금씩 섞어 주면 예쁜 코럴 분홍이 만들어집니다. 그 색으로 날개를 예쁘게 칠해
   줍니다.

3  적당히 말랐을 때, 얇은 붓으로 인디고색을 칠해 검정 무늬를 그려 줍니다. 너무 넓게 칠해지지 않도록
   주의합니다.

4  완전히 마르지 않았을 때 검정 무늬를 칠해야 자연스러운 색의 번짐이 잘 나타납니다.

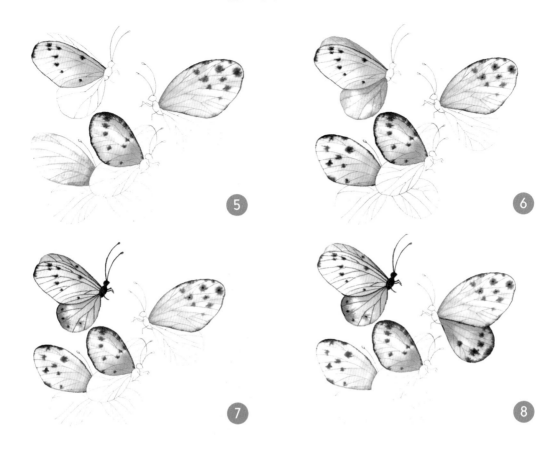

5 두 가지 색을 함께 칠해도 되고 다른 색의 나비를 칠해도 됩니다. 몸통과 붙어 있는 날개 안쪽을 더 진하게 칠해 줍니다.

6 같은 방법으로 여러 마리를 동시에 그릴 수 있습니다.

7 몸통과 더듬이를 칠합니다.

8 날개의 얇은 선을 짙은 색으로 그려 줍니다.

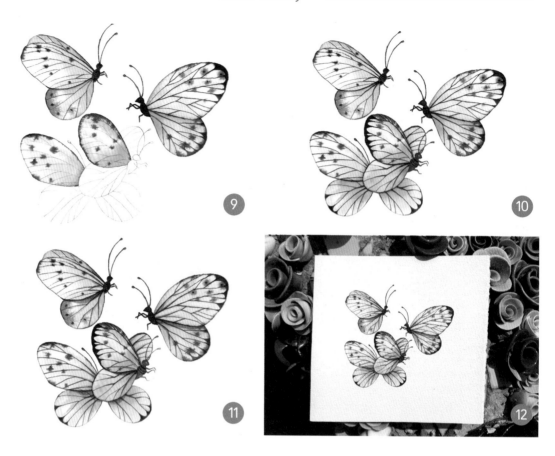

9  날개 끝부분에 조금 넓은 면적의 검정 무늬를 그려 주었습니다.

10  날개의 점무늬는 먼저 칠한 색이 덜 말랐을 때 그려서 번지도록 하였고 날개의 줄무늬는 완전히 마른 후에 그렸습니다.

11  나비의 몸체는 자세히 그리지 않아도 됩니다. 나비 그림에 있어서 중요한 부분은 날개입니다.

12  설명을 위하여 이 그림은 나비만 그렸지만, 나비 옆에 꽃까지 그려 준다면 더욱 아름다운 그림이 될 것 입니다.

# 아기 고래

동물이 주는 위로와 편안함이 있습니다. 거대한 고래지만 이처럼 작게 단순화시켜 그려 놓으면 더욱 사랑스럽게 느껴집니다. 섬세한 그림에 자신이 없다면 형태를 단순화시켜 그려 볼 것을 권합니다.

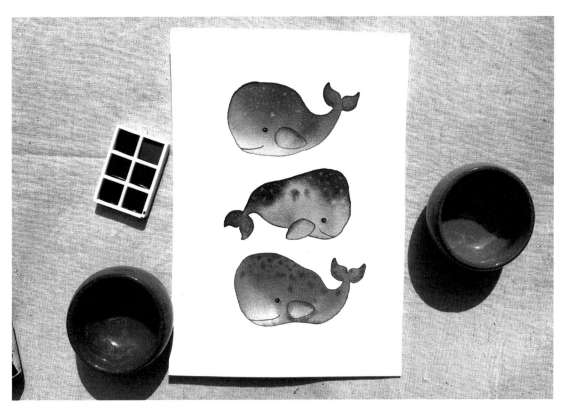

사용된 색

cobalt
blue No.1

peacock
blue

bright
clear violet

indigo

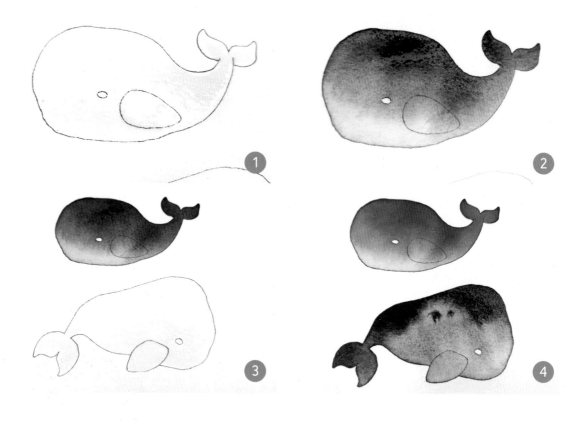

1    눈동자를 제외하고 물을 발라 줍니다.

2    물감을 칠하는데 꼬리와 등을 집중적으로 칠해 줍니다. 배는 피해 칠합니다.

3    다른 고래도 같은 방법으로 그립니다. 물을 전체적으로 발라 줍니다.

4    조금 다른 색으로 칠합니다. 꼬리와 등은 더 진하게 칠해 줍니다.

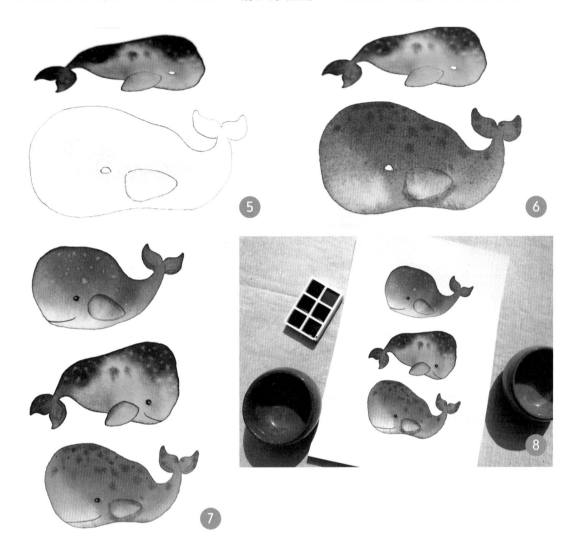

5 세 번째 고래도 물을 칠해 줍니다.

6 배를 제외하고 물감을 칠해 준 후, 마르기 전에 진한 색으로 등쪽에 점을 여러 개 찍어 무늬를 표현해 줍니다.

7 첫 번째와 두 번째 고래는 완전히 마르기 전에 맑은 물을 작은 붓에 묻혀 점점이 찍어 주었습니다. 물이 번져 나가며 밝은 번짐 무늬를 만들어 줍니다.

8 눈동자는 밝게 빛나는 부분을 희게 남겨 두고 검게 칠해 줍니다. 입은 볼펜으로 그려 주어도 됩니다. 꼬리와 지느러미를 좀 더 진하게 칠하고 마무리합니다.

# 수염고래

바다 속을 유유히 헤엄치는 고래의 모습을 볼 때마다 하늘을 날고 있는 것처럼 보입니다. 바닷물을 투과한 햇빛이 고래의 등에 아름답게 수를 놓습니다. 수염고래는 등과 턱에 수없이 많은 따개비들이 들러붙어 기생함에도 전혀 개의치 않습니다. 덩치만큼이나 마음이 넓은 수염고래를 보며 포용과 의연함을 배웁니다.

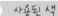

bright
clear violet

ultra
marine dp

indigo

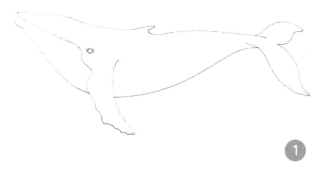

1 눈과 턱을 제외하고 물을 바릅니다.

2 처음부터 물감의 농도를 진하게 타서 칠해 줍니다. 주둥이 쪽은 더 진하게 칠합니다.

3 턱 부분에도 물을 바른 후, 조금 다른 색으로 턱과 배를 칠합니다.

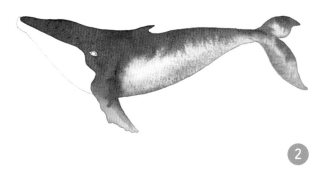

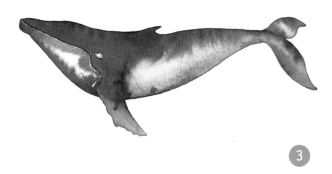

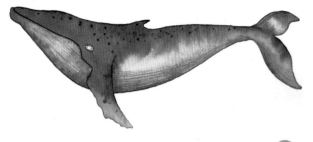

4 적당히 마르면 진한 색으로 점을 찍어 등과 턱에 붙어 있는 따개비를 표현합니다.

5 작은 붓으로 배에 난 줄무늬를 그려 줍니다. 눈동자는 빛나는 부분을 희게 남겨 두고 검게 칠해 줍니다.

6 바탕은 칠하지 않아도 됩니다. 바탕 전체를 칠하는 것이 부담스럽다면 고래의 아랫부분만 칠해 주어도 충분합니다. 덜 말랐을 때 물을 떨어뜨려 번지도록 하였습니다. 바다인 듯 하늘인 듯 표현하였습니다.

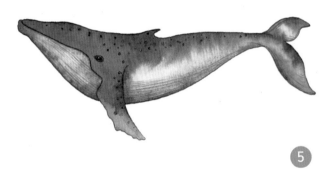

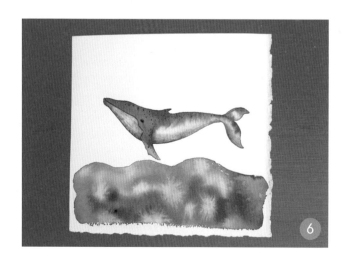

# 범고래

바다 속 최고의 포식자로 유명한 범고래입니다. '킬러 고래'라는 무서운 별칭을 가지고 있지만 생김새는 습성과 달리 귀엽기만 합니다. 범고래는 검은 피부에 독특한 흰색 무늬가 얼굴, 등, 배 쪽에 있습니다. 이런 독특한 무늬는 그림을 그릴 때 밋밋함을 덜어 주고 재미를 부여해 줍니다.

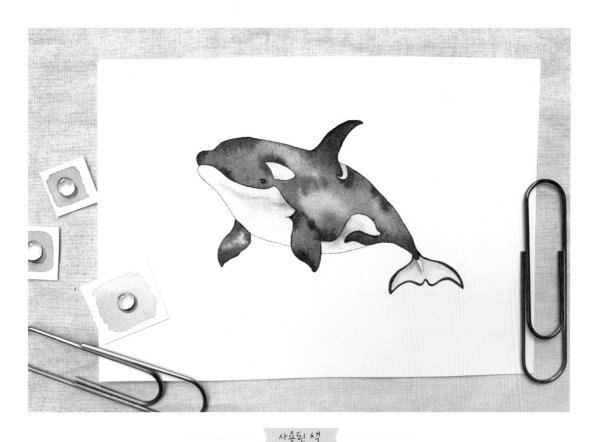

indigo

ivory
black

bright
opera

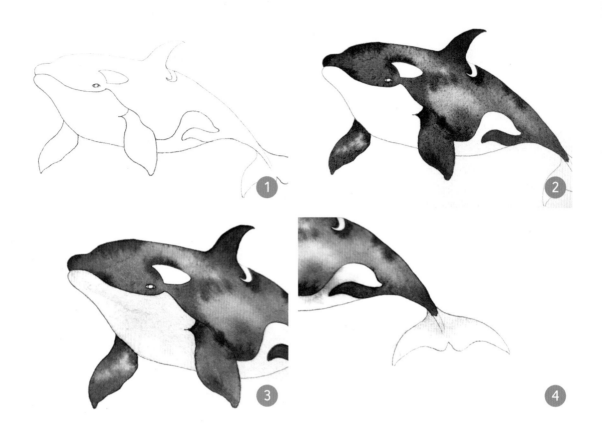

1  범고래의 윗부분에 물을 바릅니다. 흰색 무늬에는 물이 묻지 않도록 합니다.

2  인디고 컬러를 짙은 농도로 타서 칠해 줍니다. 가운데 부분은 진하게 칠하지는 않습니다. 물을 타고 번져오는 색으로 채워지게 둡니다. 볼록한 느낌을 주기 위함입니다.

3  턱과 아랫배 부분은 흰색이지만 입체감을 주기 위해 살짝 채색을 해 주어야 합니다. 오페라와 인디고를 아주 옅게 칠해 줍니다.

4  꼬리 지느러미도 물을 바르고 칠해 줍니다.

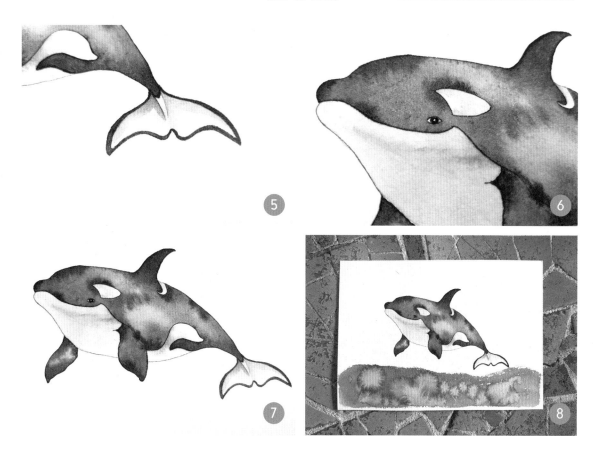

5 꼬리의 테두리를 칠합니다. 꼬리의 흰색 부분도 희게 남겨 두지 않고 옅은 색으로 명암 처리를 살짝 해 주어 입체감을 줍니다.

6 눈동자를 그려 넣습니다. 눈동자의 가운데는 칠하지 않고 흰색 그대로 둡니다.

7 주둥이와 지느러미 끝을 더 진하게 칠해 줍니다. 흰색이라고 해서 안 칠하는 것이 아니라 옅은 색으로 명암을 넣어 입체감을 표현해 줍니다.

8 고래를 그리는 데 자신감이 붙었다면, 파란색으로 바탕까지 칠해 푸른 바다를 완성해 주어도 좋습니다. 자신이 없다면 아랫부분만 바다처럼 칠해 주어도 됩니다.

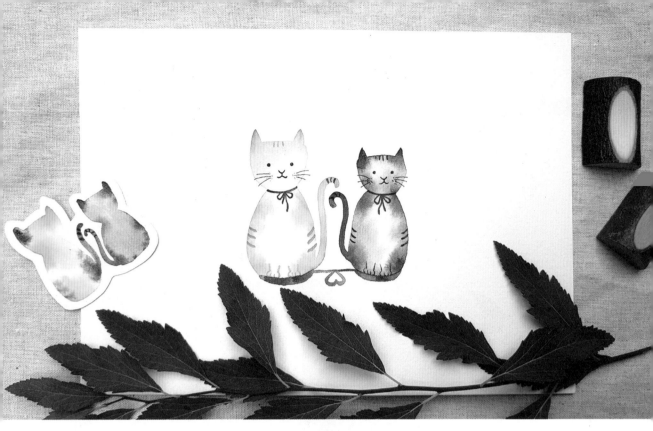

# 고양이

밑그림이 필요 없는 고양이 그림입니다. 필자가 키우고 있는 고양이 두 마리를 단순화시켜 그렸습니다. 행복이와 오복이는 인간은 이해할 수 없는 엄청난 유대 관계를 유지하고 있습니다. 끊임없이 서로의 존재를 확인합니다. 잡아먹을 듯 싸우다가도 언제 그랬냐는 듯 서로 그루밍을 해 줍니다. 행복이와 오복이를 보고 있노라면 잠시나마 근심과 걱정이 사라집니다.

사용된 색

| perm.<br>yellow dp | yellow<br>orange | indigo | vandyke<br>brown |
|---|---|---|---|

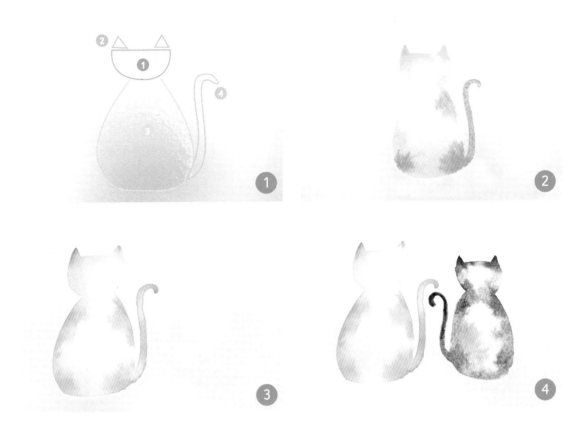

1 물로 밑그림을 그릴 것입니다. 먼저 고양이의 얼굴은 밥그릇의 옆 모양처럼 그립니다. 양끝 위에 작은 삼각형의 귀를 그립니다. 얼굴과 이어지는 몸통은 에밀레종 옆 모습과 같이 아래쪽이 더 뚱뚱합니다. 몸통 아래쪽에서부터 S자로 구부러져 올라가는 꼬리도 그려 줍니다.

2 부분적으로 노란색으로 찍어 주어 무늬를 나타내 줍니다.

3 두 번째 고양이 역시 물로 고양이 형태를 그립니다. 단순화시킨 고양이이기 때문에 쉽게 그릴 수 있습니다.

4 원하는 고양이의 색을 선택해 가장자리에 물감을 떨구어 줍니다. 알아서 물을 타고 번져 나갑니다.

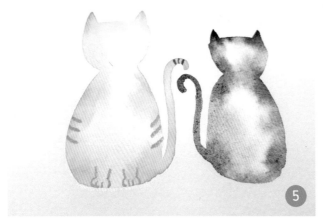

(5)

5 물감이 적당히 마른 후, 옆구리에 고양이 특유의 줄무늬를 세 줄씩만 그려 줍니다. 앞발도 그려 줍니다.

6 검정색으로 눈과 코, 입을 그려 줍니다. 단 순화시킨 그림이기 때문에 어렵지 않게 그릴 수 있습니다. 붓으로 그리기 어렵다면 펜으로 그려도 됩니다.

7 고양이 수염은 검정 볼펜으로 그려 주고, 고양이 목에는 리본을 그려 줍니다. 귀엽고 폭신한 느낌을 살리기 위해 전체적으로 부드러운 곡선 형태와 번짐을 이용하여 그렸습니다.

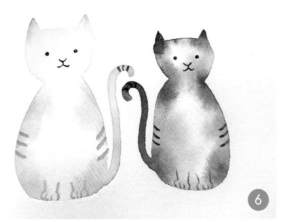

(6)

**Tip**

물로 밑그림을 그린다니! 처음엔 망칠까 두렵기도 하겠지만 익숙해지면 정말 좋아하게 될 것입니다. 귀찮고 어려운 밑그림 단계를 건너뛰니 그림에 속도도 붙고 연필 자국이 없으니 더 깨끗한 수채화를 그릴 수 있으니까요.

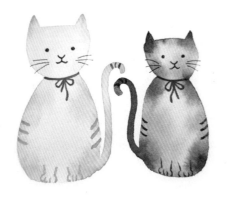

(7)

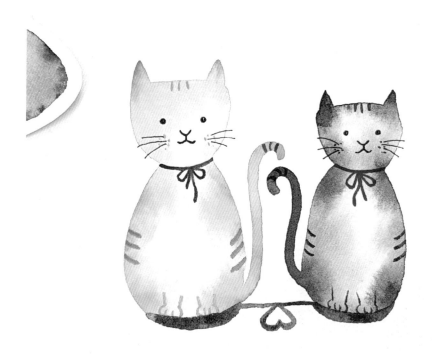

8

8  같은 과정으로 고양이를 그린 후 눈, 코, 입만 그리지 않으면 뒷모습이 됩니다. 뒷모습의
   고양이를 오린 후 앞모습의 그림과 함께 찍어 주면 귀엽습니다.

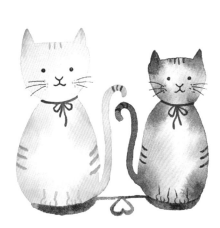

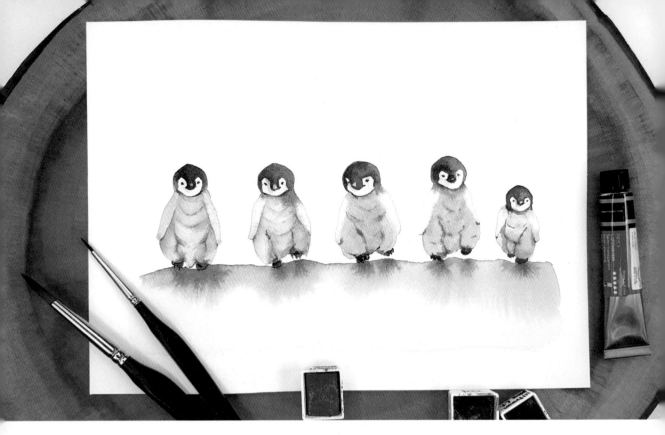

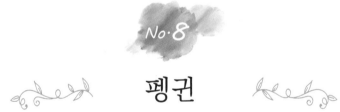

# 펭귄

검정색 하나만 가지고도 그릴 수 있는 그림들이 있습니다. 그중에 펭귄이 가장 그리기 재미있고 귀엽습니다. 포동포동 살이 오른 아기 펭귄은 누구라도 좋아할 것입니다. 안을 수만 있다면 종일 안아 주고 싶은 최강의 귀여움을 가졌습니다. 가장 추운 곳에 살지만 가장 따뜻해 보이는 펭귄입니다.

## 사용된 색

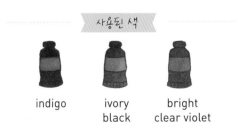

indigo     ivory black     bright clear violet

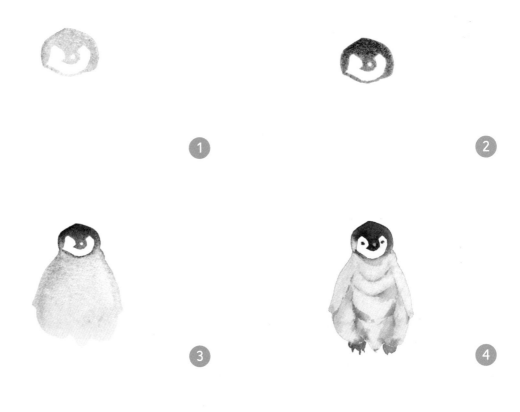

1 밑그림 없이 물로 그리는 펭귄입니다. 작은 펭귄의 얼굴을 물로 그립니다. 부리와 눈 주위를 남겨 두고 물로 칠합니다.

2 검정색으로 칠해 줍니다.

3 얼굴과 자연스럽게 이어지도록 몸통을 그립니다. 몸통은 아래쪽이 더 크고 통통합니다. 양옆에 날개를 살짝 그려 줘야 합니다.

4 얼굴에 좀 더 진한 검정으로 명도를 조절합니다. 눈도 그려 줍니다. 점만 찍어도 눈처럼 보입니다.

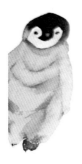 

5 같은 방법으로 다른 펭귄의 얼굴과 몸통을 물로 먼저 그립니다.

6 몸통은 회색 솜털로 쌓여 있는데 통통하고 뽀송뽀송한 느낌을 주기 위해 가로선을 넣어 줍니다. 다리는 통통한 허벅지를 강조하여 그립니다.

**5**

7 검정색으로 눈과 발을 그려 줍니다. 눈꼬리를 위로 살짝 올려도 되고 내려도 됩니다. 눈꼬리 표현을 달리하여 재미있는 표정을 만들 수 있습니다.

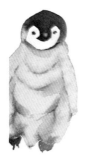 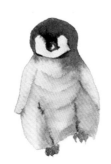

**6**

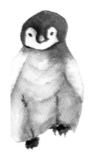 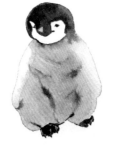

**7**

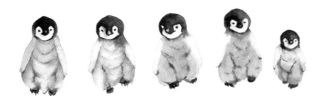

8 같은 방법으로 반복하여 여러 마리를 그립니다. 얼굴 각도와 다리 각도를 달리하여 걷고 있는 모습을 표현합니다. 자신이 없다면 정면을 보고 서 있는 모습으로 통일하여 그려도 됩니다.

9 눈 위를 걷고 있는 펭귄들을 표현하기 위해 발아래에 물을 칠한 후, 짙은 인디고 컬러로 그림자를 표현해 줍니다. 번지기 기법으로 그림자를 그려 줍니다.

10 새끼 펭귄들의 야무진 걸음걸이와 통통한 모습이 완성되었습니다.

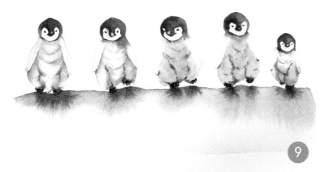

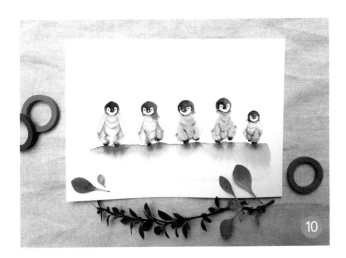

번짐 수채화 즐기기

# 꽃 그리기

Flower drawing

# 꽃무늬

꽃은 모두에게 사랑받는 존재입니다. 이 그림은 누구나 쉽고 빠르게 그릴 수 있는 꽃그림입니다. 어린 시절 습관처럼 그렸던 단순하고 공식화된 꽃과 닮아 있습니다. 번지기 기법을 이용하면 뻔한 꽃도 감각적이면서도 세련되게 그릴 수 있습니다.

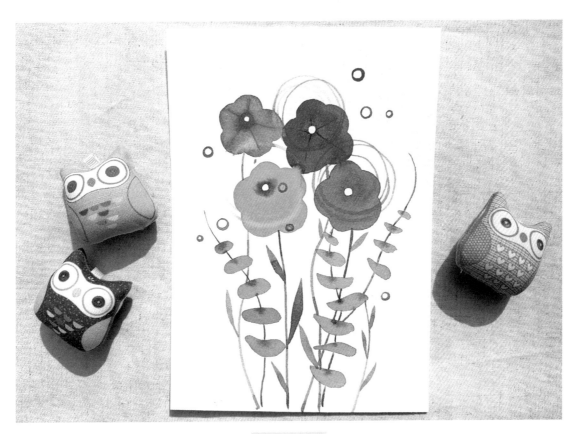

사용된 색

yellow
orange

cerulean
blue

viridian

bright
clear violet

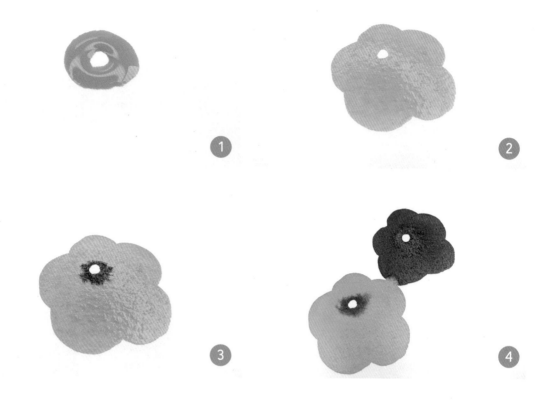

1    가운데를 동그랗게 비워 둔 후 원을 그립니다. 물기가 많아야 합니다.

2    주변에 꽃잎에 해당하는 다섯 번의 굴곡을 잡아 주고 그 안을 채워 줍니다. 꽃잎 다섯 장을 그렸습니다.

3    물감이 마르기 전에 다른 색을 중심부에 찍어 줍니다.

4    같은 방법으로 두 번째 꽃을 그려 줍니다. 두 번째 꽃을 그리고 마무리 단계에서 첫 번째 꽃과 연결해 줍니다.

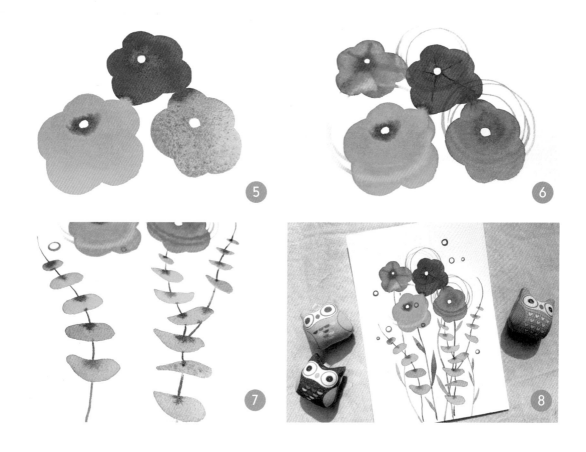

5  먼저 칠한 꽃이 마르기 전에 인접하여 다른 꽃들을 여러 개 그려 줍니다. 꽃과 꽃이 만나는 부분에서 번짐이 일어나야 멋스럽습니다.

6  꽃 주변에 장식적인 요소들을 더 그려 줍니다. 꽃 주변에 원을 여러 겹 그려 주면 자연스럽게 서로 연결되고 보기에도 예쁩니다.

7  찌그러진 타원 형태의 잎을 여러 개 그려 줍니다. 마르기 전에 줄기를 그려 주면 자연스럽게 색이 섞이고 번져 나갑니다.

8  적당히 마르면 장식적인 요소들을 더 그려 줍니다. 번짐 수채화는 섬세한 그림이 아니므로 몇 번의 터치만으로도 멋진 그림이 완성됩니다.

# 목화

시골에서 자란 저는 어렴풋이 어머니와 목화솜을 다듬던 기억이 있습니다. 어느 순간 목화를 키우는 농가는 찾아보기 힘들어졌고 요즘에 목화솜을 볼 수 있는 곳은 꽃가게뿐입니다. 소담스러운 목화솜은 포근함과 솜사탕 같은 달콤함까지 선사해 줍니다.

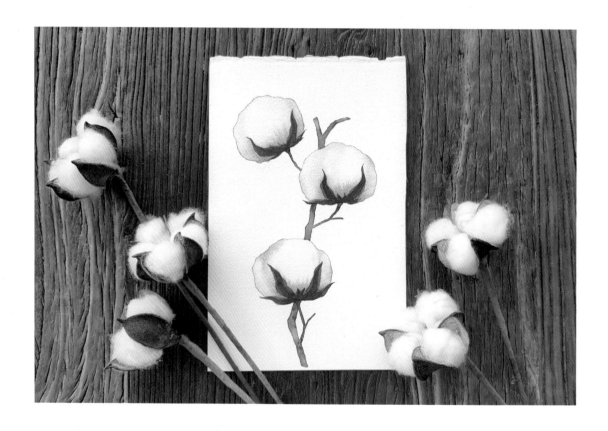

cerulean
blue

indigo

raw sienna

burnt
umber

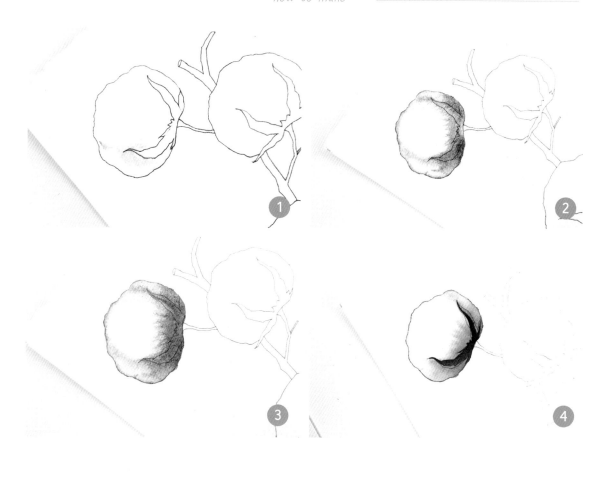

1  먼저 그리고자 하는 목화솜 덩어리에 물을 칠합니다.

2  물이 마르기 전에 덩어리의 아랫부분과 골 부분에 인디고색으로 자연스럽게 번져 나가도록 칠합니다.
   아랫부분을 더 진하게 칠해야 입체감이 납니다.

3  솜을 받치고 있는 꽃받침 부분에 갈색으로 칠해 줍니다. 먼저 칠한 인디고 컬러와 섞여도 상관없습니다.

4  꽃받침 부분이 마르면 진하게 경계를 줍니다.

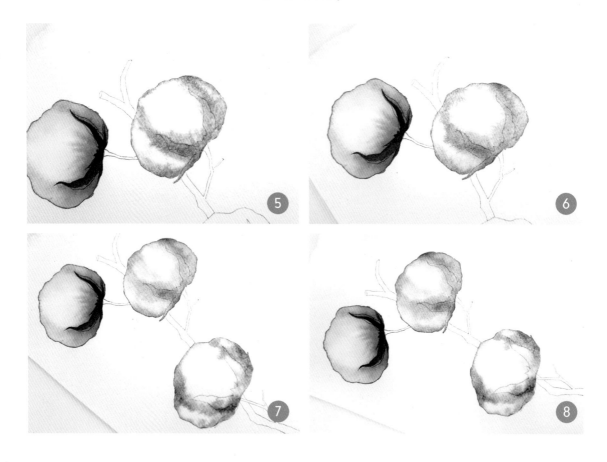

5  목화솜은 네 덩이의 솜이 하나로 뭉쳐 있는 구조입니다. 덩어리감이 나타나도록 구획은 구분하며 칠해
   줍니다. 물기 때문에 또렷한 경계는 생기지 않습니다.

6  하늘색을 더하여 빛깔의 다양함을 표현합니다.

7  같은 방법으로 다른 목화솜도 물을 칠하고 인디고와 하늘색으로 칠합니다.

8  흰 부분이 남아 있어야 볼록한 입체감이 살아납니다. 물기가 있을 때 칠해야 자연스러운 번짐이 나타
   납니다.

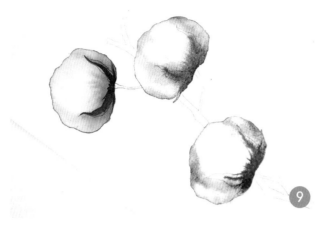

9 꽃받침을 갈색으로 칠하여 자연스럽게 녹아들도록 칠합니다.

10 꽃받침이 마르면 진한 고동색으로 명확하게 구분하여 줍니다.

11 줄기를 그려 줍니다. 목화의 줄기는 딱딱하고 꺾임이 많습니다. 그 점에 유의해서 칠하기 바랍니다.

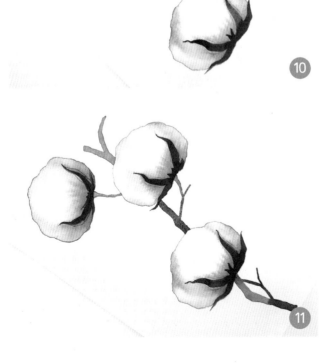

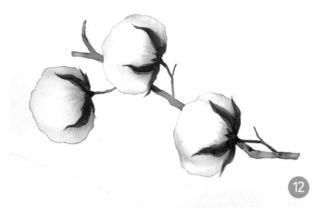

12

**12** 가지를 칠할 때 목화솜 아랫부분을 더 진하게 칠하여 그림자를 표현합니다.

**13** 목화솜의 컬러에 작은 변화를 주거나 더 많은 솜을 그려도 좋습니다.

**14** 최대한 단순화시켜 쉽게 그릴 수 있도록 하였습니다. 이 방법에 익숙해진 다음 좀 더 자세하게 표현하는 것에도 도전해 보기 바랍니다.

13

14

# 양귀비

일반적으로 양귀비꽃이라 하지만 개양귀비, 또는 우미인초라고 합니다. 양귀비이든 우미인이든 중국의 최고 미인에서 이름이 유래된 것을 보면 이 꽃의 아름다움에는 이견이 없는 듯 보입니다. 바람에 꽃잎이 살랑살랑 흔들리는 모습이 청초한 여성의 아름다움을 잘 보여 주는 듯 합니다.

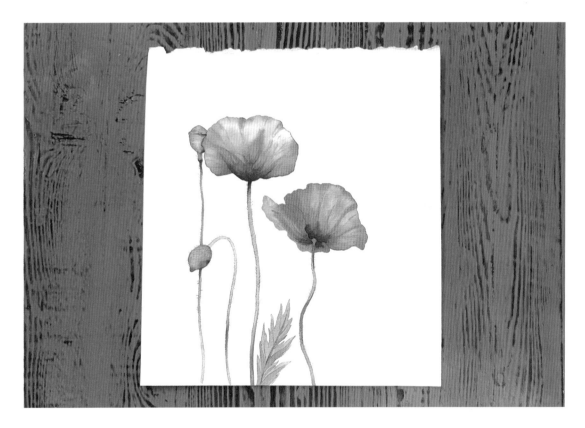

사용된 색

quin.
perm. rose

perm. red

yellow
orange

hooker's
green

1 꽃잎 전체에 물을 바르고 핑크빛이 살짝 들어간 빨간색을 칠합니다. 아래쪽을 더 진하게 칠하고 위쪽으로 번지도록 합니다.

2 검정색으로 꽃의 아래쪽을 진하게 칠합니다. 먼저 칠한 빨간색과 자연스럽게 섞일 수 있도록 합니다.

3 먼저 칠한 꽃잎이 말라 갈 때 얇은 붓으로 꽃잎의 결을 그려 줍니다.

④

4 다음 꽃잎에 물을 바르고 빨갛게 칠해 줍
  니다.

5 꽃잎의 아랫부분을 검정색으로 짙게 칠해
  줍니다.

6 다홍색으로 다른 꽃잎도 칠해 줍니다.

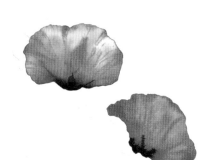

⑤

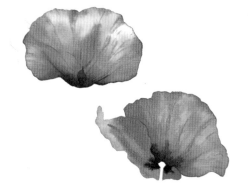

⑥

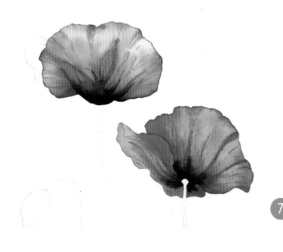

7 꽃잎의 결을 약간 짙은 색으로 그려 줍니다. 잎의 모양을 생각하며 그려 줍니다.

8 양귀비 꽃잎은 비칠 정도로 얇기 때문에 여러 번 덧칠하지 않습니다. 꽃과 연결되는 줄기를 진하게 칠해 줍니다. 꽃 뒤로 보이는 둥근 봉오리는 물을 바른 뒤 번지도록 그려 줍니다.

9 꽃대와 줄기를 그려 줍니다. 꽃 바로 아래 줄기는 진하게 칠해 그림자를 표현합니다.

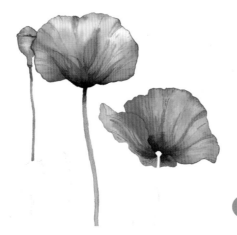

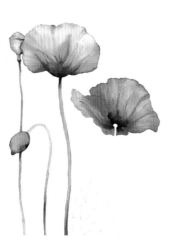

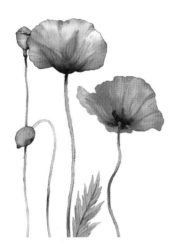

10 잎을 그려 줍니다. 보드랍고 연약한 잎인 것을 염두하고 너무 강하게 칠해지지 않도록 주의합니다.

11 줄기 부분에 가시 같은 털이 많이 나 있습니다. 얇은 붓으로 부분적으로 그려 줍니다.

12 양귀비 꽃은 여성스럽고 여린 느낌을 살려 그리는 것이 중요합니다. 꽃잎의 투명함과 가는 줄기를 잘 표현하기 바랍니다.

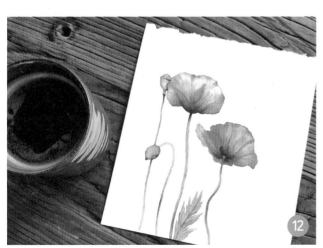

# 튤립

튤립은 참한 아가씨가 연상되는 꽃입니다. 보기 좋게 살이 오르고 발그레한 홍조를 띤 튤립의 꽃송이는 좋아하는 사람 앞에 수줍게 서 있는 아가씨처럼 보입니다. 튤립은 약간의 두께감이 있는 꽃이기 때문에 도톰한 느낌을 살려 그려 주어야 합니다.

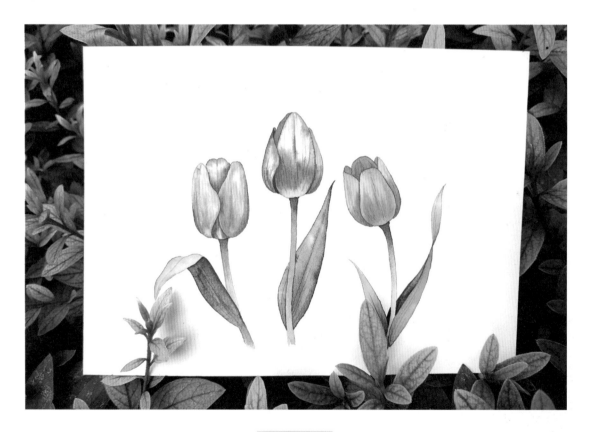

사용된 색

quin.
perm. rose

perm. red

bright
opera

yellow
orange

hooker's
green

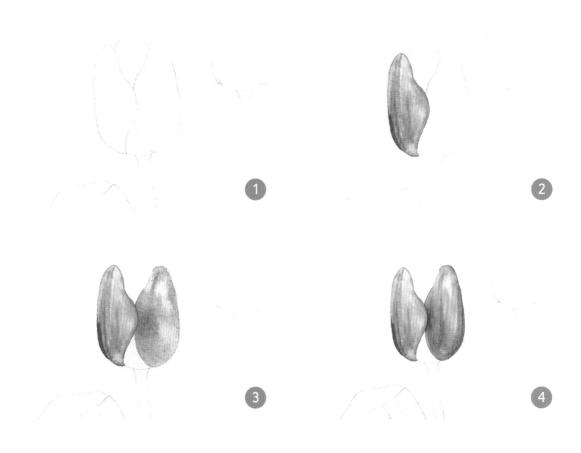

1   먼저 그리고자 하는 꽃잎에 물을 칠합니다.

2   오페라 핑크와 오렌지색을 주로 사용하여 그립니다. 두 색이 자연스럽게 섞일 수 있도록 옅게 칠합니다.

3   먼저 칠한 꽃잎이 말라 갈 때 인접한 꽃잎에 물을 칠하고 옅게 채색합니다.

4   마르기 전에 먼저 칠한 색보다 살짝 더 진한 색으로 가장자리와 겹쳐지는 부분을 칠해 줍니다.

5 가운데 꽃잎도 물을 칠한 후 채색을 합니다. 위쪽은 주황색을 더 많이 칠해 줍니다.

6 가운데 꽃잎의 아랫부분은 핑크빛이 더 돌도록 칠합니다.

7 꽃대를 채색할 때도 먼저 물을 살짝 발라 놓은 다음 연두색으로 칠합니다. 꽃 바로 아래는 그림자가 지므로 좀 더 진한 녹색을 칠해 줍니다.

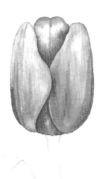

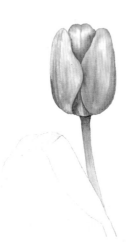

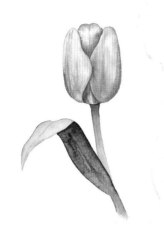

8 튤립 잎은 나란히 맥을 가진 긴 잎이므로 꺾이는 부분이 있을 수 있습니다. 이런 부분을 잘 표현하면 그림에 생동감을 좀 더 불어 넣어 줍니다.

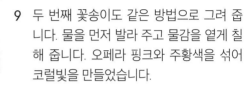

9 두 번째 꽃송이도 같은 방법으로 그려 줍니다. 물을 먼저 발라 주고 물감을 엷게 칠해 줍니다. 오페라 핑크와 주황색을 섞어 코럴빛을 만들었습니다.

10 꽃잎 가운데는 일부러 칠하지 않고 흰색 선을 그대로 남겨 둡니다. 꽃잎 아랫부분에는 연둣빛을 살짝 찍어 줍니다.

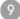

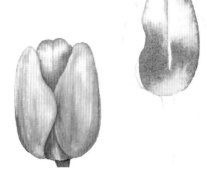

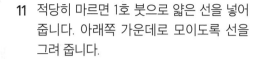

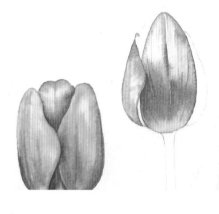

11 적당히 마르면 1호 붓으로 얇은 선을 넣어 줍니다. 아래쪽 가운데로 모이도록 선을 그려 줍니다.

12 양옆의 꽃잎도 같은 방법으로 칠해 줍니다.

13 꽃잎이 겹쳐지는 부분은 가장 어두운 부분이기 때문에 어두운 빨강으로 칠해 줍니다.

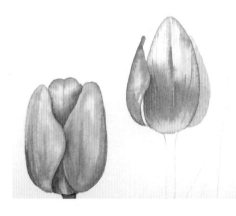

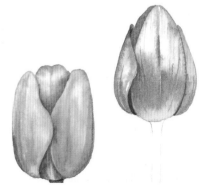

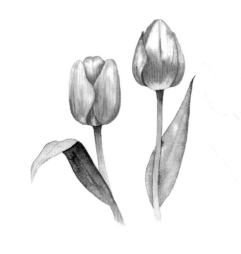

14 줄기를 먼저 칠해 주고 줄기가 마른 뒤 줄기 뒤쪽에 위치한 잎을 칠해 줍니다. 물을 먼저 바른 후 물감을 채색합니다.

15 마지막 꽃송이도 같은 방법으로 채색합니다. 꽃잎 한 장에 물을 먼저 칠해 줍니다.

16 채색한 부분이 완전히 마르기 전에 1호 붓으로 꽃잎의 줄무늬를 그려 넣습니다. 알아서 스며들어가 자연스러운 무늬처럼 보입니다.

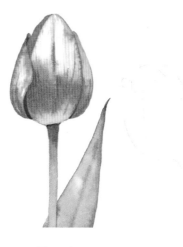

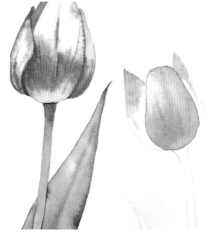

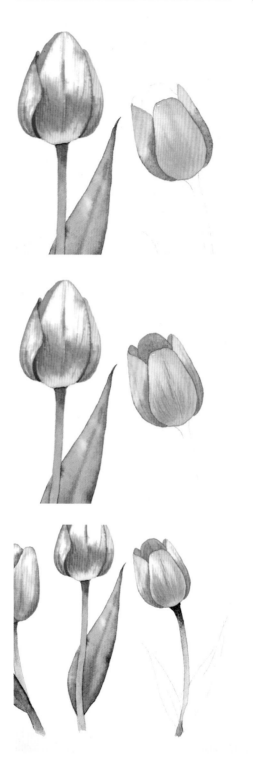

17 좀 더 주황빛의 튤립을 그리기 위해 꽃잎의 위쪽은 주황색으로 칠해 줍니다. 아래쪽은 좀 더 붉은빛으로 칠합니다. 꽃대와 만나는 부분에는 연두색을 살짝 칠해 줍니다.

18 빛을 등지고 있는 뒤쪽과 안쪽 꽃잎은 좀 더 진한 색으로 칠해 줍니다. 1호 붓으로 꽃잎의 세부 묘사를 더해 줍니다.

19 줄기에 물을 먼저 바른 후 채색해 줍니다. 꽃봉오리 아래쪽, 잎과 만나는 부분은 진하게 칠해 줍니다.

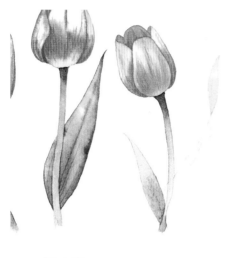

20 잎은 물을 바른 후, 채색해 물감이 자연스 럽게 번져 나가도록 합니다.

21 꼬이며 돌아간 잎을 그려 넣으면 그림이 훨씬 생동감 있어 보입니다.

22 세 송이를 다 연습한 후에는 원하는 모양 과 구도로 자유롭게 배치하여 풍성하게 그 려 보기 바랍니다.

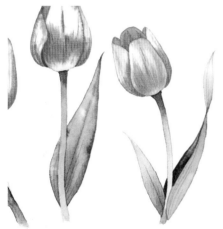

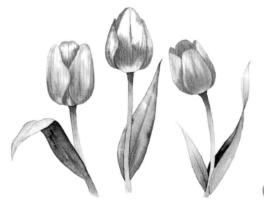

# 수국

개인적으로 그리기 가장 재미있는 꽃은 바로 수국입니다. 네 장의 꽃잎이 모여 작은 꽃을 이루고 그 작은 꽃 여러 송이가 모여 둥글고 큰 덩어리를 이루는 형태입니다. 기본적으로는 반복이지만 꽃잎마다 변화를 주어야 합니다. 다양한 색감과 모양의 변화가 수국을 그리는 묘미입니다.

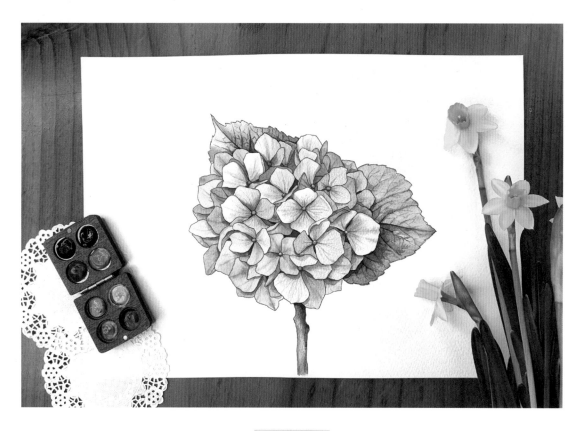

사용된 색

bright
clear violet

quin.
perm. rose

cerulean
blue

ultra
marine dp

hooker's
green

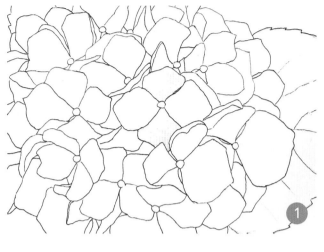

1 꽃잎 한 장 한 장을 정성 들여 그려야 하는 수국입니다. 서로 떨어져 있는 꽃잎 두 장 에 물을 바릅니다.

2 원하는 색으로 칠하면 되지만, 이 경우는 수국의 기본 컬러인 보라색과 파란색이 섞여있는 수국을 그릴 것입니다. 먼저 보라색 으로 칠해 줍니다. 꽃잎 가장자리는 옅게, 안쪽으로 갈수록 짙게 칠합니다.

3 먼저 칠한 색이 완전히 마르기 전에 1호 붓 으로 꽃잎의 잎맥을 그려 줍니다. 잎맥은 꽃 중앙은 좀 더 두껍고 멀어질수록 얇아 집니다.

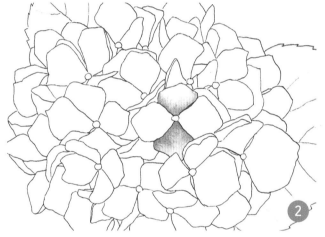

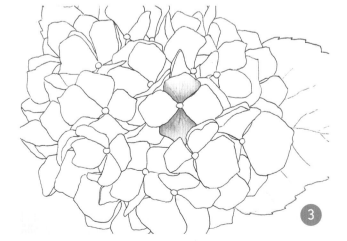

**Tip**

수국은 1~3번 과정의 반복으로 그려집니다. 꽃잎에 물을 바릅니다. 물감을 옅게 칠합니 다. 꽃 중앙부분은 더 짙게 칠합니다. 꽃에 칠한 물감이 말라갈 때 잎맥을 자연스럽게 그려 줍니다.

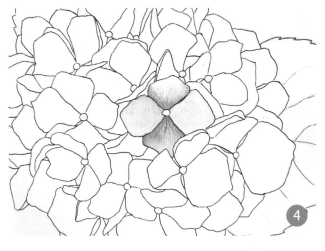

4 먼저 그린 꽃잎이 다 마른 후, 다른 두 장의 꽃잎에 물을 바릅니다. 1~3번의 과정을 반복하는 것입니다.

5 꽃잎 가장자리는 옅게, 안쪽을 더 짙게 칠해 줍니다. 그렇다고 너무 진한 농도는 안됩니다. 굉장히 옅은 농도로 그려야 예쁩니다. 먼저 칠한 두 장의 꽃잎과 색감이 같아야 합니다.

6 수국은 네 장의 꽃잎이 모여 작은 꽃 한 송이를 이룹니다. 또 다른 꽃잎 두 장을 1~3번의 과정을 거쳐 그려 줍니다. 물을 바르고 물감을 칠하고 잎맥을 살짝 그려 줍니다.

### Tip

꽃잎의 잎맥은 꽃잎을 칠한 농도보다 아주 살짝만 진한 색으로 그립니다. 잎맥이 너무 진하면 자연스러움이 사라집니다.

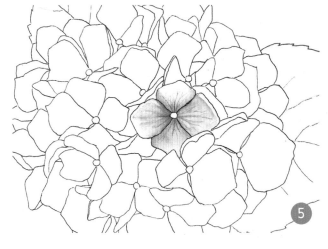

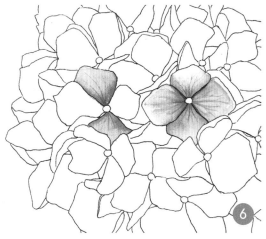

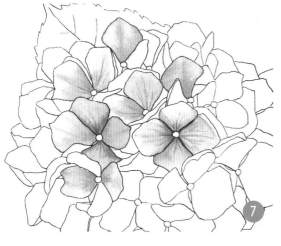

7 그리는 방법을 익혔다면, 같은 톤으로 그려지는 꽃잎들은 동시에 진행해도 됩니다. 대신 속도를 붙여 그려야 합니다. 물이 말라버리면 번지기 효과가 안 나타나기 때문입니다.

8 그림자가 지는 어두운 잎도 칠해 줍니다. 그림자가 졌다고 하여 너무 진한 농도로 칠하면 안 됩니다.

9 같은 색과 같은 농도로 그려지는 꽃잎들은 한꺼번에 여러 꽃잎을 칠합니다. 같은 하늘색을 띠는 꽃잎들은 한꺼번에 칠합니다.

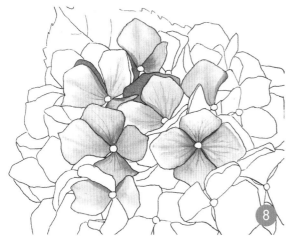

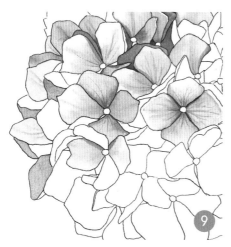

## Tip

항상 물감의 농도를 투명하게 칠하려 노력해야 맑은 수채화가 그려집니다. 어두운 곳을 칠할 때에도 색이 진해지는 것이지 농도가 짙어지는 것이 아님을 명심해야 합니다. 예를 들면 색이 진하다는 것은 하늘색보다는 남색이 진합니다. 농도가 옅고 짙다는 것은 빨간색이라도 농도가 옅으면 살구빛으로 보이고, 농도가 짙으면 검붉은 색으로 보인다는 것입니다. 농도의 차이에 따라 투명도가 달라집니다. 투명한 수채화를 그리고 싶다면 농도를 옅게 해서 그려야 맑게 그려집니다. 즉 물을 많이 섞어 그리라는 것입니다.

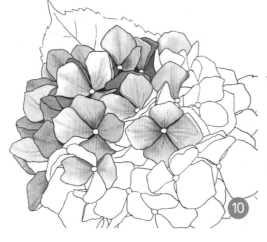

10 꽃잎에 칠한 물감이 눅눅하다 싶을 때 잎맥을 그려 줍니다. 꽃잎 사이사이는 아주 짙은 색으로 칠해 깊고 짙은 그림자를 표현해 줍니다.

11 큰 덩어리를 이루는 수국 꽃송이의 윗부분은 파란색으로 칠하고, 아랫부분은 보라색으로 칠합니다. 두 색이 수국 꽃송이 안에서 어떻게 자연스럽게 어우러지는지 볼 수 있습니다. 따라 그릴 때는 원하는 한 가지 색으로 칠해도 됩니다.

12 색감의 변화를 주며 다양하게 칠해 줍니다. 너무 벗어나는 색만 아니면 됩니다. 색만 달라질 뿐 그리는 방법은 같습니다.

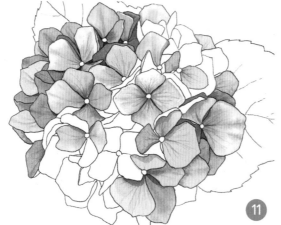

**Tip**

수국의 대표색인 파란색과 보라색을 둘 다 보여주기 위해 두 색이 섞인 수국으로 그렸습니다.

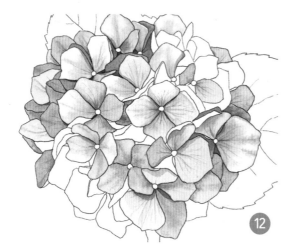

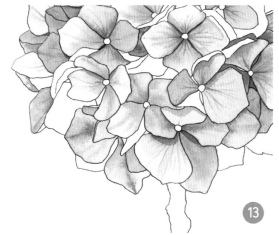

**13** 수국 꽃송이를 큰 덩어리라 생각했을 때, 덩어리의 중간부분은 파란색과 보라색이 섞이는 부분입니다. 파란색으로 밑색을 칠한 후 촉촉할 때 보라색으로 잎맥을 그려 주거나 중앙부분에 보라색을 찍어 줍니다. 반대로 보라색을 밑색으로 칠하고 파란색으로 잎맥을 그려 주어도 됩니다.

**14** 꽃송이 덩어리 중 가운데 부분은 파란색과 보라색이 자연스럽게 섞여있는 부분이므로 두 색을 교차로 사용해 그려 줍니다. 파란색 부분과 보라색 부분이 칼로 자른 듯 경계가 나타나면 안 됩니다. 처음부터 파란색과 보라색을 섞어 그려도 되지만 밑색은 파란색으로 칠하고 잎맥은 보라색으로 칠해도 됩니다.

**15** 이제 꽃은 거의 다 완성해 가는 단계입니다. 적당한 색으로 '빈칸을 채워나간다'라고 생각하면 부담이 덜어집니다. 컬러링 놀이라고 생각하기 바랍니다.

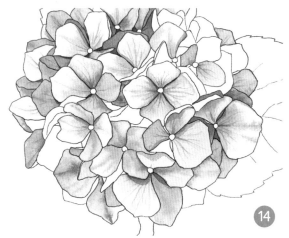

16 작은 꽃송이 사이사이로 보이는 깊은 안쪽을 어두운 색으로 채워 줍니다. 다른 꽃잎에 의해 그림자가 생기는 곳에 살짝 진한 색으로 그림자를 표현해 줍니다. 꽃잎 모양을 따라 그림자를 그리면 됩니다. 훨씬 입체감이 살아납니다.

17 꽃잎 중앙에 있는 수술을 그려 줍니다. 어울리는 하늘색으로 동그라미를 그리듯 채워 줍니다. 수술에서 가장 빛나는 부분은 칠하지 않고 흰 종이 그대로 남겨두어도 됩니다.

18 나뭇잎을 그릴 차례입니다. 잎에 물을 바릅니다.

**19** 원하는 잎의 색으로 아주 옅게 밑색을 깔아 줍니다. 두 가지 색을 섞어 칠해도 됩니다.

**20** 밑색이 마른 후 잎맥을 덧그려 줍니다. 보태니컬 그림이 아니므로 잎의 일부분에만 그물맥을 흉내 내듯이 그려 줍니다. 그물맥 표현이 어렵다면 과감한 터치로 음영표현만 해 주어도 충분합니다. 꽃송이에 의해 잎에 생기는 그림자 부분은 좀 더 진하게 칠합니다.

**21** 줄기를 그릴 차례입니다. 줄기에 물을 바릅니다.

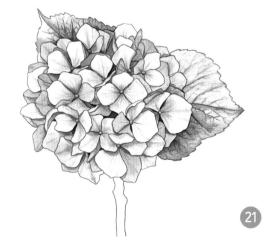

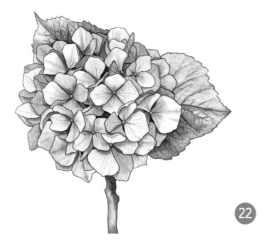

**22** 녹색으로 줄기의 가장자리부터 칠해 줍니다. 자연스럽게 물을 타고 번져 나갑니다. 줄기에서 좀 더 어두운 부분을 먼저 칠하는 것이 좋습니다.

**23** 줄기에 있는 줄무늬를 그려 주어도 되고 안 그려 주어도 됩니다. 전체적인 조화가 가장 중요합니다. 수국의 주인공은 꽃송이 부분이니 잎과 줄기는 덜 자세하게 그려 줘도 됩니다. 수국 꽃송이 가장자리에 꽃잎을 더 추가해 그려 주면 얼마든지 더 크고 풍성한 수국도 그릴 수 있을 것입니다.

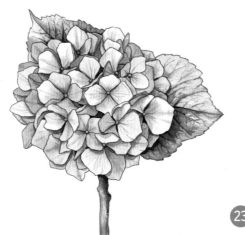

# 제라늄

생명력이 강한 만큼 강렬한 색감을 가지고 있는 꽃, 제라늄입니다. 화단에서 흔히 볼 수 있는 꽃인데 아이러니하게도 사람들이 자세히 들여다보지 않습니다. 자세히 보면 얼마나 예쁜 꽃인지 모릅니다. 예쁘니까 그렇게 많이 심어 놓은 것이겠죠? 가던 길을 멈추고 화단에 심겨진 꽃을 허리 숙여 바라보는 시간을 잠시 가져 보시기 바랍니다.

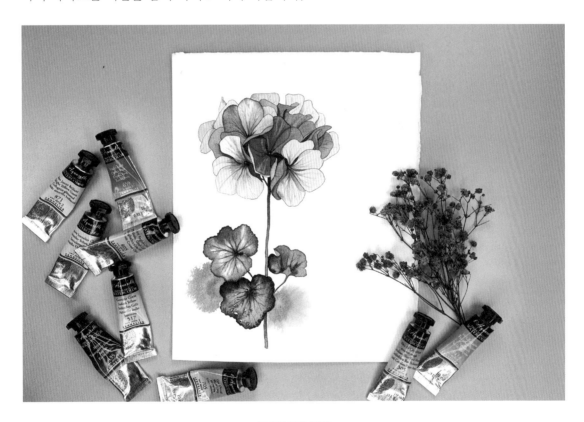

quin.
perm. rose

rose
madder

hooker's
green

indigo

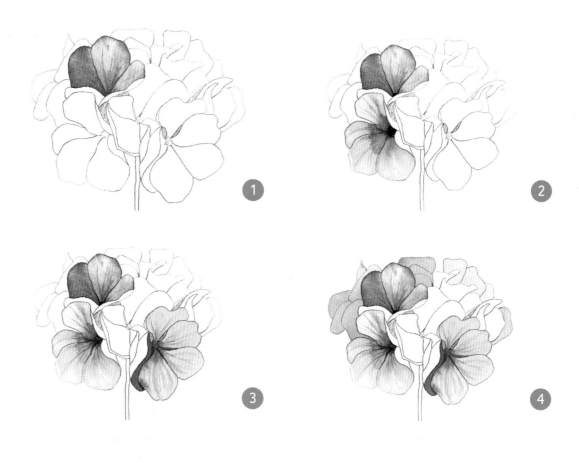

1 제라늄은 수국과 그리는 방법이 매우 유사합니다. 꽃잎 한 장 한 장에 물을 바르고 칠해 나갑니다.

2 전체적으로 보아 빛을 받는 꽃과 속에 있어 빛을 못 받는 꽃이 있습니다. 빛을 받는 꽃은 더 밝게, 빛을
   못 받는 꽃은 더 짙게 칠합니다.

3 꽃잎의 밑색이 완전히 마르기 전에 1호 붓으로 꽃잎의 줄무늬를 그려 줍니다. 마르면서 자연스럽게 밑
   색과 어우러집니다.

4 뒤쪽으로 보이는 꽃잎들은 세부 묘사가 필요없습니다. 같은 양의 빛을 받는 꽃잎들이므로 같은 농도의
   색으로 한 번에 칠해 줍니다.

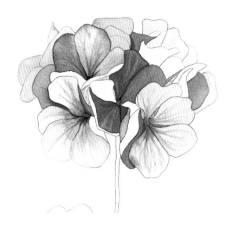

5 깊숙하게 자리 잡은 꽃잎은 짙은 색으로
칠해 줍니다.

6 각각의 꽃 중심을 가장 짙은 색으로 칠해
줍니다. 확실하게 안쪽으로 움푹 들어가
보이는 효과가 생깁니다.

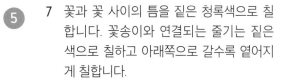

7 꽃과 꽃 사이의 틈을 짙은 청록색으로 칠
합니다. 꽃송이와 연결되는 줄기는 짙은
색으로 칠하고 아래쪽으로 갈수록 옅어지
게 칠합니다.

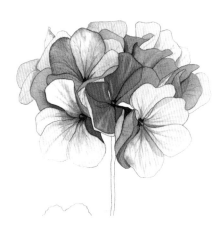

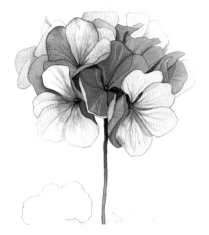

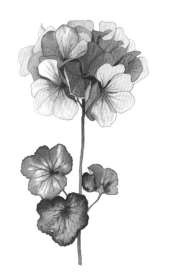

8 제라늄의 잎은 독특한 형태를 가지고 있습니다. 전체적으로는 둥글고 가장자리는 울퉁불퉁합니다. 역시 물을 바른 후 번지도록 물감을 칠한 후 잎맥을 덧그렸습니다.

⑧

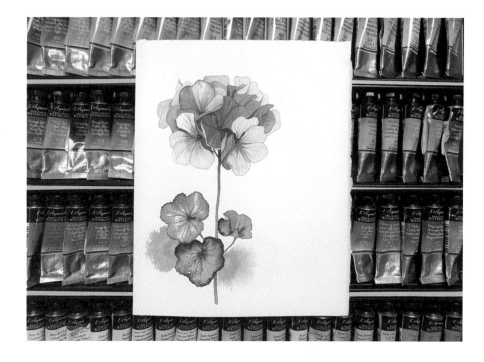

# 아네모네

꽃을 피운다는 것은 식물에게 있어 일생일대 최대의 사건일 것입니다. 얼마나 최선을 다해 꽃을 피웠을지 사람들이 짐작이라도 할 수 있다면 작은 꽃 한 송이도 함부로 대하지 못할 것입니다. 반면 나비는 꽃을 피우기 위해 혼신의 힘을 다하는 식물의 노고를 아는가 봅니다. 서운해 하는 꽃 한 송이 없도록 골고루 다니며 볼에 앉아 뽀뽀해 줍니다.

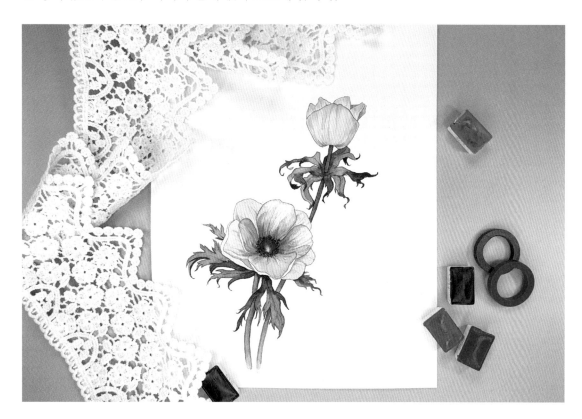

사용된 색

bright
clear violet

ultra
marine dp

quin.
perm. rose

hooker's
green

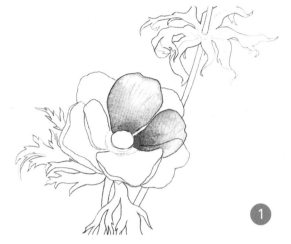

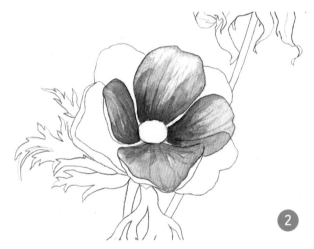

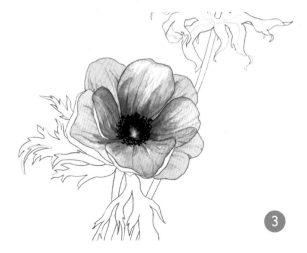

1 꽃잎에 물을 바른 후 꽃의 중심 쪽이 더 짙어지도록 칠합니다.

2 밑색이 완전히 마르기 전에 1호 붓으로 꽃잎의 무늬인 선을 그려 넣습니다.

3 꽃의 중심인 암술과 수술을 그려 줍니다. 중심인 암술에 물을 바른 후 가장자리를 짙은 남색으로 둘러 그리면 자연스럽게 번져 가며 빛 받는 가운데 부분만 희게 남게 됩니다. 수술은 점을 찍고 선으로 가운데 위치한 암술과 이어 줍니다.

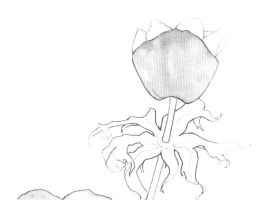

4 아직 만개하지 않은 아네모네 꽃봉오리를 그릴 때에도 물을 바르고 옅은 분홍빛으로 칠해 줍니다. 아래쪽은 살짝 연두색을 칠해 줍니다. 줄기와 자연스럽게 연결되는 느낌을 줍니다.

5 밑색이 마르기 전에 꽃잎의 줄무늬를 그려 줍니다. 아네모네는 꽃 색깔과 진하기가 정말 다양합니다. 좋아하는 색으로 그리면 됩니다.

6 잎을 칠합니다. 꺾여 돌아가는 아랫부분은 좀 더 짙은 색으로 처리하였습니다. 꽃받침처럼 위치한 아네모네의 잎은 꽃과는 대조적으로 역동적인 선을 자랑합니다.

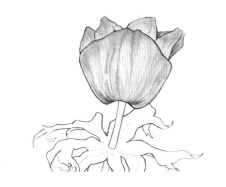

**Tip**

꽃의 줄무늬를 넣을 때는 먼저 칠한 바탕색이 물기를 살짝 머금고 있을 때 그려야 합니다. 무늬가 밑색에 잘 녹아들어 자연스러운 무늬를 만들어 냅니다. 밑색이 바짝 마른 후에 무늬를 그리면 선이 너무 선명하게 드러나 극사실화처럼 보여집니다. 자연스러운 수채화를 그리고 싶다면 촉촉함을 잊지 마세요!

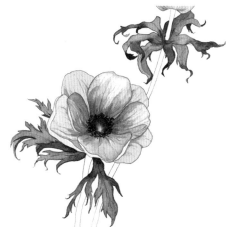

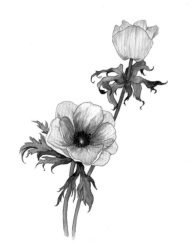

7 줄기를 칠합니다. 물을 바르고 갈색과 녹
   색을 섞어 그립니다.

8 아네모네는 청순가련한 여성미를 가진 꽃
   입니다. 터치를 보고 그릴 수 있도록 옅은
   색의 아네모네를 그렸습니다. 연습 후에는
   짙은 색의 아네모네도 도전해 보시기 바랍
   니다.

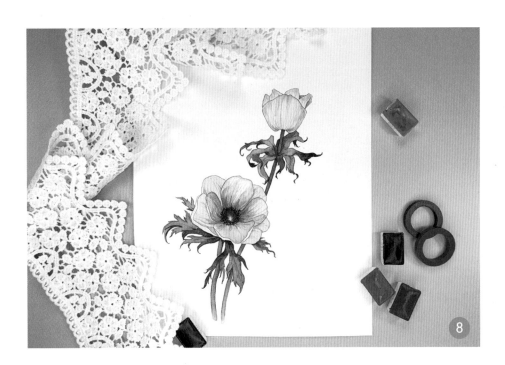

# 장미 I

어린 왕자와 그가 사랑한 장미를 생각하며 그려 보시기 바랍니다. 그림은 시간을 들여 대상을 관찰하고 관심 있게 바라보며 공을 들여 그리는 과정을 거친 후에야 특별한 존재가 되어 다가옵니다. 내가 그린 그림 한 점 한 점이 소중한 이유겠지요.

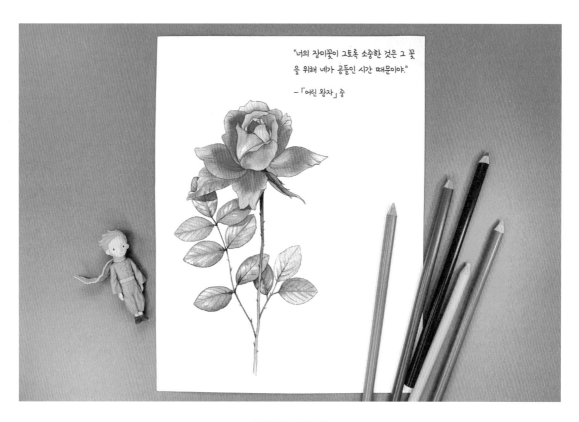

"너의 장미꽃이 그토록 소중한 것은 그 꽃을 위해 네가 공들인 시간 때문이야."

– 「어린 왕자」 중

사용된 색

quin.
perm. rose

rose
madder

perm.
yellow dp

hooker's
green

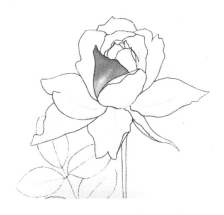

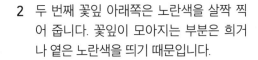

1 꽃잎 한 장에 물을 바른 후 물감을 가장자리부터 칠합니다. 볼록하게 튀어나온 가운데 부분은 칠하지 않습니다. 자연스럽게 번져가도록 기다립니다. 그 부분은 시간이 알아서 그려 줄 것입니다.

2 두 번째 꽃잎 아래쪽은 노란색을 살짝 찍어 줍니다. 꽃잎이 모아지는 부분은 희거나 옅은 노란색을 띄기 때문입니다.

3 꽃잎이 오목하게 파인 부분을 표현하기가 쉽지 않은데 오목한 부분을 아주 짙게 칠하면 됩니다.

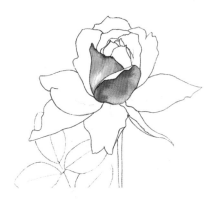

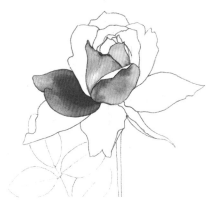

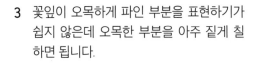

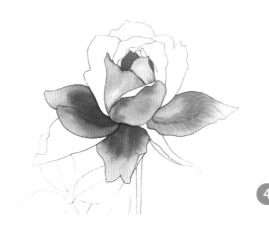

**4** 오목하게 들어간 꽃잎의 표현은 꽃잎 줄무 늬를 얇은 선으로 그려 줌으로써 확실하게 더 강조할 수 있고 정확하게 표현됩니다.

**5** 빛을 받는 부분은 밝게, 빛을 받지 않는 부 분은 짙게 칠해 줍니다. 꽃잎의 무늬를 선 으로 그려 줌으로써 꽃잎의 휘어짐을 추가 적으로 표현할 수 있습니다.

**6** 잎도 물을 칠한 후, 녹색으로 가장자리부 터 칠하여 안쪽으로 번지도록 하였습니다. 완전히 마르기 전에 잎맥을 그려 줍니다.

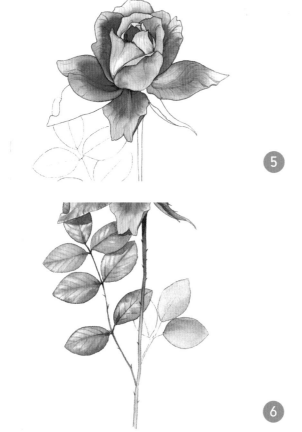

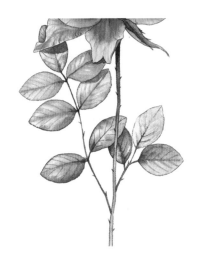

7 꽃과 만나는 부분의 줄기는 짙게 칠하고 아래로 오면서 점점 옅어지게 칠합니다. 가시를 위를 향하도록 적당한 위치에 그려 줍니다.

8 장미의 꽃잎과 잎사귀를 한두 장씩 더 그려 주면 더욱 풍성한 장미를 그릴 수 있습니다.

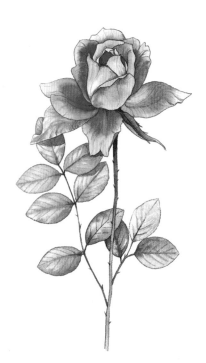

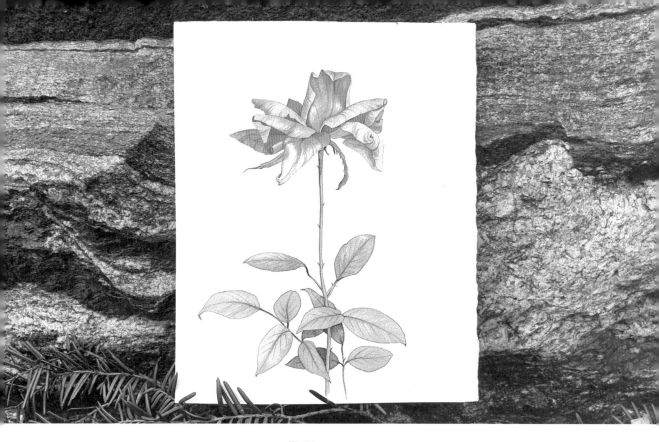

# 장미 II

영화 「미녀와 야수」에 나오는 장미를 생각하며 그려 보세요. 꽃잎이 다 떨어지기 전에 야수에게
걸린 저주를 풀어야 하는데 그 해답은 바로 장미의 꽃말인 '진정한 사랑'이었습니다. 장미는 수줍
은 듯하면서도 열정적이고, 부드러운 듯하면서도 가시를 뾰족하게 세우고 있습니다. 그 모습이
사랑에 빠진 사람들의 모습과 닮아 있는 것 같습니다.

사용된 색

quin.
perm. rose

sap green

cerulean
blue

viridian

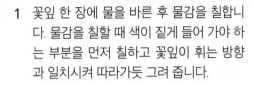

1 꽃잎 한 장에 물을 바른 후 물감을 칠합니다. 물감을 칠할 때 색이 짙게 들어 가야 하는 부분을 먼저 칠하고 꽃잎이 휘는 방향과 일치시켜 따라가듯 그려 줍니다.

2 같은 진하기의 꽃잎들은 한 번에 칠해 주어도 됩니다. 물감도 아끼고 시간도 절약할 수 있습니다.

3 빛을 받지 않는 꽃잎 아래쪽은 짙은 색으로 칠해 줍니다.

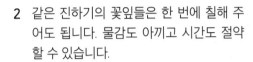

**Tip**

밝은 면과 어두운 면을 명확히 구분지어 표현할 줄 몰라 장미에 입체감이 표현되지 않는 경우가 생깁니다. 기본에 충실해야 한다는 사실을 명심하세요.

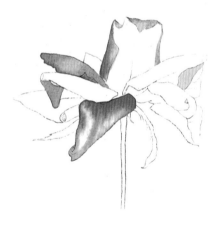

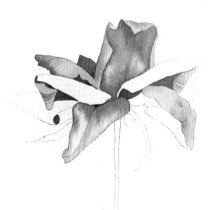

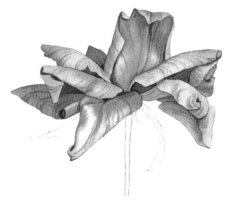

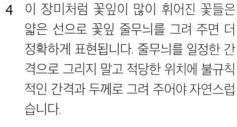

4 이 장미처럼 꽃잎이 많이 휘어진 꽃들은 얇은 선으로 꽃잎 줄무늬를 그려 주면 더 정확하게 표현됩니다. 줄무늬를 일정한 간격으로 그리지 말고 적당한 위치에 불규칙적인 간격과 두께로 그려 주어야 자연스럽습니다.

5 꽃받침과 줄기를 칠합니다. 원하면 줄기의 두께를 더 두껍게 하거나 잎사귀의 수를 더 늘려 그려 보기 바랍니다.

6 잎의 색을 좀 더 밝은 녹색으로 하고 싶다면 하늘색을 살짝 섞어 그려 보기 바랍니다.

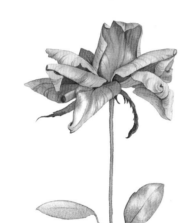

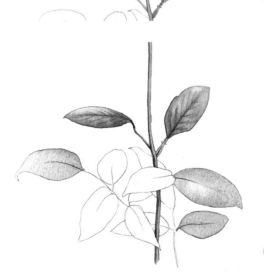

7  채색만으로는 표현이 힘들었던 휘어진 잎 표현도 잎맥을 그려 줌으로써 정확하게 표현할 수 있습니다. 단, 지나친 세부 묘사가 되지 않도록 주의합니다. 부자연스러울 수 있습니다.

8  꽃잎의 색과 잎사귀의 색이 조화로운 범위 내에서 자유롭게 색을 바꿔 가며 그려 보기 바랍니다. 변화를 추구하다 보면 그림 실력도 자연스럽게 발전할 것입니다.

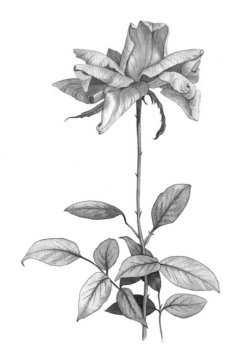

# 능소화

소화라는 여자가 사랑하는 임금님을 기다리다 지쳐 꽃이 되었다는 전설이 있는 덩굴 꽃입니다. 임금님이 바라봐 주길 바라듯 하늘로 얼굴을 들어 올리고 피는 고운 꽃입니다. 능소화의 영어 이름은 'Chinese trumpet creeper'입니다. 영어명을 듣는 순간 원산지와 꽃의 모양, 덩굴 식물이라는 특징까지 모두 알 수 있는 직관적인 이름입니다. 절대 잊을 수 없는 이름이지요.

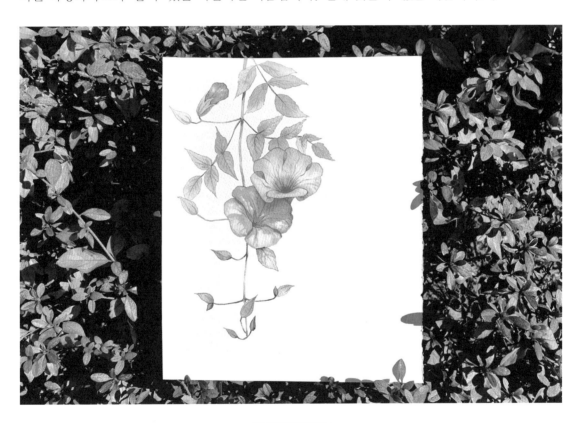

사용된 색

yellow
orange

perm.
yellow dp

sap green

cerulean
blue

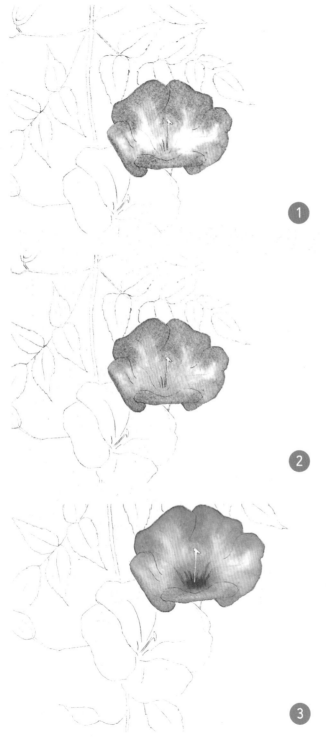

1 능소화 꽃잎은 끝만 갈라져 있고 안쪽은 하나로 연결되어 있는 통꽃입니다. 전체에 물을 바른 후 가장자리만 우선 색을 칠해 줍니다.

2 가운데 안쪽에 노랑과 주황색을 찍어 줍니다. 중간에 남아 있는 흰색 여백이 사라지지 않도록 주의합니다. 흰색 여백이 남아 있어야 예쁩니다.

3 꽃의 중심 부분을 더욱 진하게 강조하여 줍니다. 움푹 들어간 느낌을 주기 위함입니다. 이어서 그릴 두 번째 꽃송이에 전체적으로 물을 바릅니다.

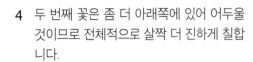

4 두 번째 꽃은 좀 더 아래쪽에 있어 어두울 것이므로 전체적으로 살짝 더 진하게 칠합 니다.

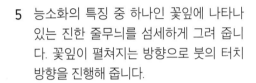

5 능소화의 특징 중 하나인 꽃잎에 나타나 있는 진한 줄무늬를 섬세하게 그려 줍니 다. 꽃잎이 펼쳐지는 방향으로 붓의 터치 방향을 진행해 줍니다.

6 능소화의 줄기 끝은 항상 하늘을 향해 있 습니다. 줄기 연결 마디 부분을 더 진하게 칠해 줍니다.

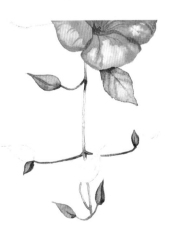

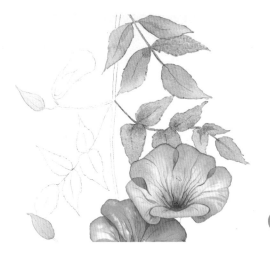

7 녹색 잎에도 물을 바른 후 다양한 녹색을 칠해 줍니다. 꽃을 칠한 농도보다 진해지지 않도록 주의합니다.

8 잎맥을 그려 줍니다. 잎맥을 너무 자세하게 많이 그릴 필요는 없습니다.

9 능소화는 가지를 위에서 아래로 늘어뜨리며 자라지만 능소화의 꽃은 태양을 올려다보며 피는 아름다운 꽃입니다.

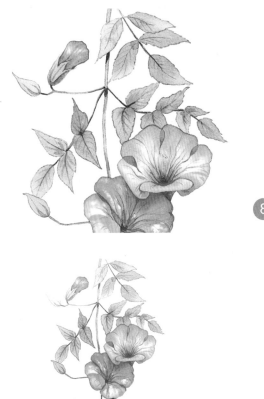

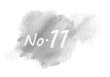

# 도라지

별 모양을 하고 있는 도라지꽃은 애절한 짝사랑의 전설을 가지고 있습니다. 이루지 못한 사랑이 별이 되어 피어나는 것 같습니다. 군더더기 없는 꽃의 모양과 깔끔한 색감은 가식 없는 순수한 짝사랑을 잘 표현해 줍니다.

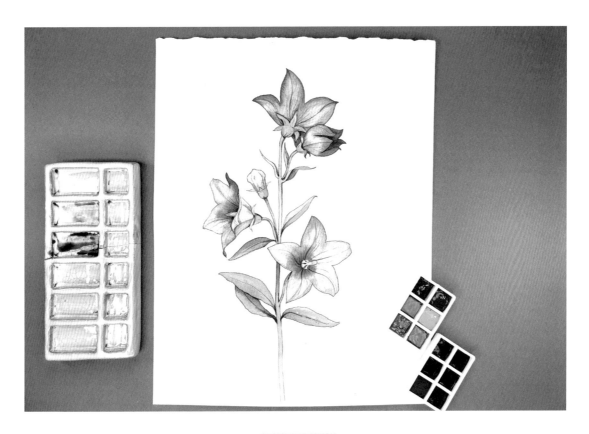

사용된 색

bright
clear violet

ultra
marine dp

viridian

cerulean
blue

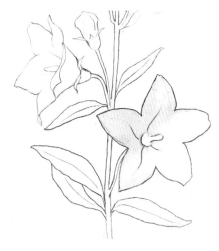

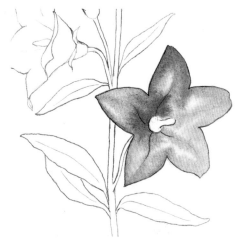

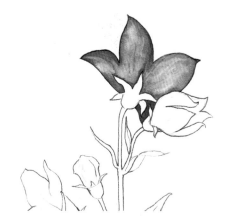

1 꽃잎 전체에 물을 바릅니다. 가운데의 수술은 나중에 다른 색으로 칠해야 하므로 남겨 둡니다.

2 남보라색으로 가장자리부터 칠해 줍니다. 가장자리는 밑그림 선과 일치시켜 칠하고 안쪽은 꼼꼼히 채워 칠하는 것이 아니라 자연스럽게 번지도록 비워 둡니다.

3 뒷모습의 도라지 꽃도 같은 방법으로 칠합니다. 물을 바르고 짙은 남보라색으로 밑그림을 따라 채색합니다.

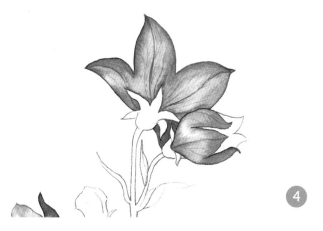

4 꽃잎의 모양을 잡아 주는 것은 꽃잎의 줄무늬입니다. 방향을 관찰한 후 무늬의 곡선 방향 그대로 그려 주면 도라지꽃과 비슷하게 보입니다.

5 안쪽으로 움푹 들어간 도라지 꽃잎을 그립니다. 꽃잎 안쪽을 더욱 짙게 칠합니다. 안쪽에서 바깥쪽으로 펼쳐진 꽃잎에 줄무늬를 그려 줌으로써 더욱 잘 표현할 수 있습니다.

6 안쪽 수술을 채색해 줍니다. 꽃이 핀 진행 방향에 신경 쓰며 꽃잎의 줄무늬를 두껍거나 얇게 그려 줍니다.

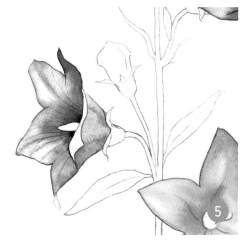

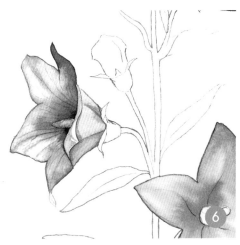

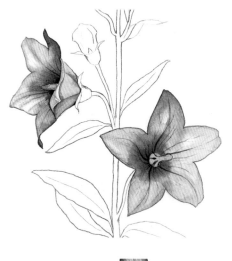

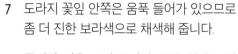

7  도라지 꽃잎 안쪽은 움푹 들어가 있으므로 좀 더 진한 보라색으로 채색해 줍니다.

8  줄기와 잎을 그려 줍니다. 물을 칠하고 연두색을 칠하였습니다. 꽃과 자연스럽게 어우러지도록 줄기 중간에 아주 살짝 보라색을 칠해 번지게 하였습니다.

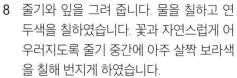

9  잎의 밑면은 짙은 녹색으로 칠합니다. 꽃송이 아래쪽에 위치한 잎도 꽃 때문에 생기는 그림자가 있을 것이므로 진한 녹색으로 칠해 줍니다.

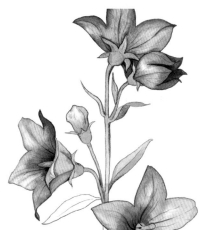

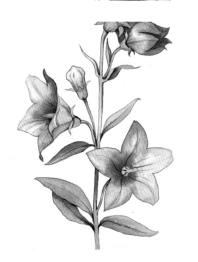

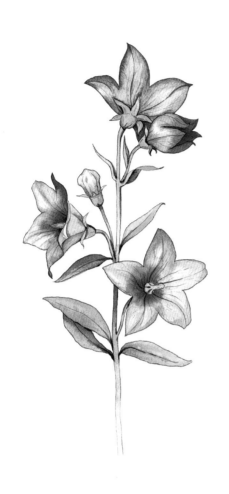

10  도라지꽃은 깔끔함이 매력 포인트인 것 같
    습니다. 군더더기를 붙이기보다는 도라지
    꽃이 주는 청량감을 느끼도록 여백을 그냥
    두는 것도 좋습니다.

10

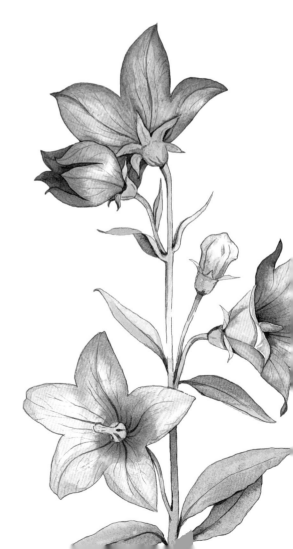

# 카라

카라는 세련된 깔끔함이 매력적인 꽃입니다. 청순한 모습의 카라는 사랑 고백용이나 신부의 부케로 사랑받는 꽃이라고 합니다. 그래서 그런지 카라는 웨딩드레스와 닮아 있습니다. 심플한 모양만큼 그리기도 어렵지 않으니 마지막까지 잘 따라와 주시기 바랍니다.

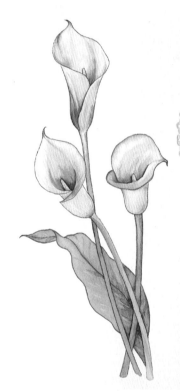

quin.
perm. rose

bright
clear violet

hooker's
green

perm.
yellow dp

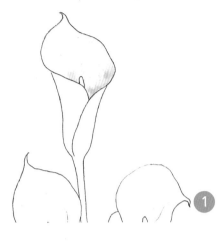

1. 세 송이의 꽃 중 가장 먼저 그릴 꽃을 정합니다. 꽃송이 안쪽에 먼저 물을 바릅니다. 수술은 나중에 그릴 것이니 물을 바르지 않습니다.

2. 분홍빛으로 위에서 아래로 붓을 터치하며 그려 줍니다. 꽃 안쪽이 어둡기 때문에 안쪽으로 갈수록 색이 짙어집니다.

3. 좀 더 짙은 보랏빛으로 위에서 아래로 붓 터치를 넣어 줍니다. 카라 꽃 끝부분은 녹색을 살짝 띄고 있습니다. 끝부분에 녹색을 살짝 찍어 줍니다.

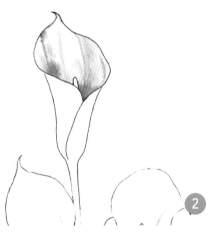

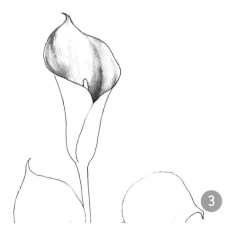

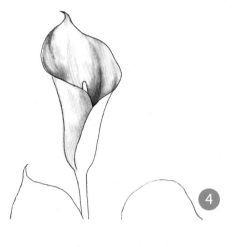

4 먼저 칠한 꽃 안쪽이 다 마르면 꽃 바깥쪽 중 한 면을 칠합니다. 물을 먼저 바르고 색을 옅게 칠합니다.

5 진한 색으로 위에서 아래로 붓 터치를 해 가며 칠합니다. 아래쪽이 더 짙은 색입니다. 줄기와 만나는 부분은 녹색을 살짝 얹어 줍니다.

6 한쪽 옆면이 마르면 다른 쪽도 물을 바르고 같은 방법으로 채색해 줍니다.

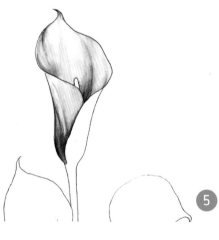

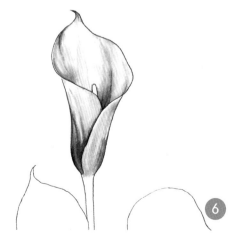

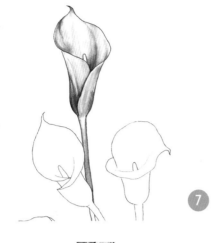

7

7 줄기에 물을 바르고 녹색으로 칠합니다. 꽃과 줄기의 연결이 자연스러워야 합니다. 희게 두는 것도 좋습니다. 수술을 빼면 여기까지가 카라 한 송이를 그리는 방법입니다. 나머지 두 송이는 이 과정의 반복이라 할 수 있습니다.

8 카라의 꽃잎은 독특한 형태를 가지고 있습니다. 꽃잎의 가장자리가 밖으로 펼쳐지며 말린 형태입니다. 두 번째 꽃잎에 물을 바른 후 번지도록 물감을 칠합니다. 처음부터 진하게 칠하지 않습니다.

9 꽃잎 안쪽을 가장 진한 색으로 채워 줍니다. 꽃잎 끝 부분은 녹색을 칠해 줍니다. 꽃잎이 둥글게 벌어지는 방향과 일치시켜 붓터치를 해 줍니다.

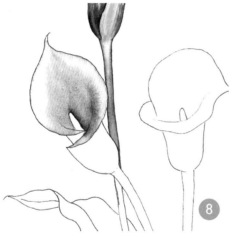

8

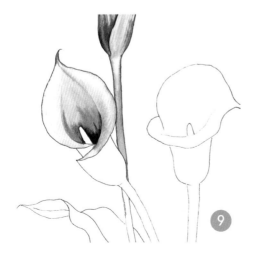

9

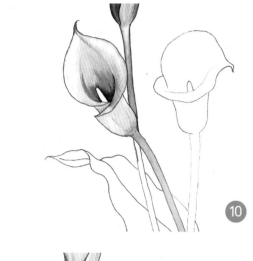

10 꽃잎 아래쪽을 칠하고 줄기를 채색합니다. 꽃과 줄기가 연결되는 부위의 색이 자연스럽게 섞이도록 합니다. 물기가 아직 촉촉할 때 그려야 자연스럽게 두 색이 섞입니다.

11 세 번째 꽃을 채색합니다. 꽃잎 안쪽에 물을 바르고 옅은 색으로 채색을 합니다. 좀 더 짙은 색으로 꽃잎이 휘어진 방향을 따라 붓 터치를 해 줍니다. 자연스러운 선이 표현됩니다.

12 꽃잎 아래쪽도 물을 바른 후 옅은 색으로 채색을 합니다. 아래쪽에 녹색을 살짝 찍어 줍니다. 줄기와 연결되는 부분이기 때문이기도 하지만 이런 작은 터치가 전체적인 통일감을 선사합니다.

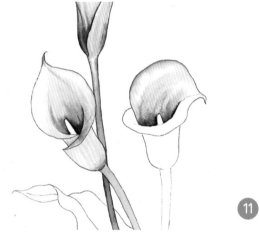

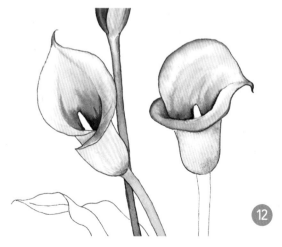

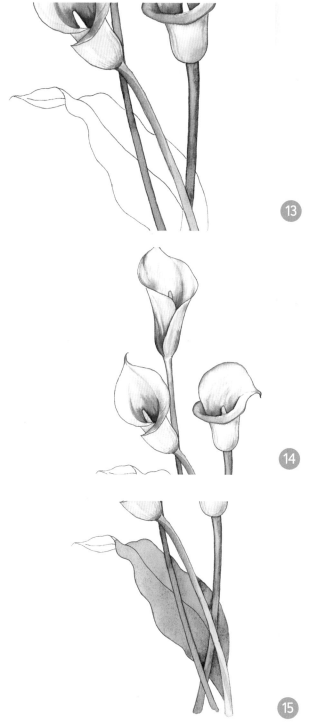

**13** 줄기에 물을 바릅니다. 녹색으로 가장자리를 따라 위에서 아래로 그려 줍니다. 그림자가 지는 부분은 짙게 덧칠해 줍니다.

**14** 꽃잎의 채색이 다 마른 후 수술을 칠해 줍니다. 수술은 옅은 노란색으로 밑색을 칠합니다. 좀 더 진한 농도의 노란색으로 점을 찍어 줍니다. 수술에 붙은 가루를 표현하는 것입니다.

**15** 잎을 칠할 차례입니다. 잎의 앞면을 먼저 칠합니다. 줄기와 겹쳐지는 부분에 조심하며 물을 칠합니다. 전체적으로 연두색을 칠해 줍니다.

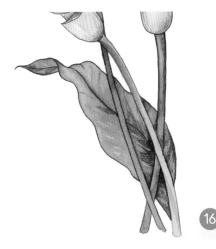

**16** 뒷면도 칠해 줍니다. 카라 잎에는 독특한 무늬가 있습니다. 밑색이 마른 후 무늬를 덧칠해 줍니다. 자세히 그리지 않아도 됩니다. 음영만 덧그려 주어도 됩니다. 잎을 그릴 때 먼저 그린 줄기를 건들지 않도록 조심합니다.

**16**

**17** 전체적으로 보았을 때 수정 및 보완해야 할 부분이 있는지 점검하고 마무리 지으면 됩니다.

**17**

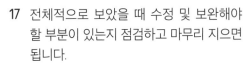

> **Tip**
>
> 모든 그림은 전체적인 조화가 중요합니다. 부분이 잘 그려졌어도 전체적인 어울림이나 통일감이 없다면 자연스러워 보이지 않습니다.
> 마무리 단계에서는 다음 사항들을 점검하면 좋습니다. 화폭 안에서 전체적으로 색감이 잘 어울리는지, 농도는 맞는지, 형태감, 구도는 잘 잡혀 있는지, 그림자의 방향은 일치하는지 등입니다. 위 사항들을 고려하며 최종적으로 수정, 보완하고 마무리를 지으면 됩니다. 무엇보다 그린 사람 마음에 들어야 완성이라 하겠지요.

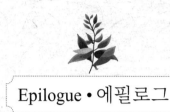

## Epilogue • 에필로그

　지금까지 가장 기본이 되면서도 가장 큰 비중을 차지하는 번짐 기법을 이용한 수채화 방법을 알려드렸습니다. 기본에 충실하고자 다른 기법은 되도록 사용하지 않았습니다. 그리고 쉬운 그림들로 채우고자 하였습니다. 지금까지 열심히 이 책을 따라 그리셨다면 반복되는 번짐 기법의 과정을 이미 충분히 익히셨을 것입니다.

1. 물을 바른다.
2. 물감을 칠한다.
3. 농도나 색을 달리하여 덧칠한다.
4. 세부묘사를 더해 준다.

　이 과정의 반복이었습니다. 이 책을 따라 그린 후 번짐 기법이 익숙해지셨다면 이제 응용해 보시기 바랍니다. 응용은 여러분의 몫입니다. 더욱 풍성하고 화려하며 멋스러운 수채화를 그리실 수 있을 것입니다.

　필자가 처음 수채화를 그릴 때 가장 속상했던 부분은 내가 그린 수채화는 맑고 깨끗한 수채화가 아닌 무겁고 짙은 불투명 수채화에 가깝다는 것이었습니다. '어떻게 해야 맑고 깨끗한 수채화를 그릴 수 있지?'라는 물음에 대한 답은 바로 '물'이었습니다. 물감을 덜 사용하는 대신 물을 많이 사용하며 그리는 것이 해답이었습니다. 물감이 너무나 짙어 불투명 수채화에 가까웠던 그림에서 점차 물감을 덜어내기 시작했고 그 대신 물을 더 넣어 그렸더니 원하던 맑은 수채화에 가까워지기 시작했습니다.

　여러분도 풍부한 물 사용으로 수채화라는 이름에 걸맞는 맑고 깨끗한 그림을 즐기시기 바랍니다.

　감사합니다.

# Sketch • 스케치 도안

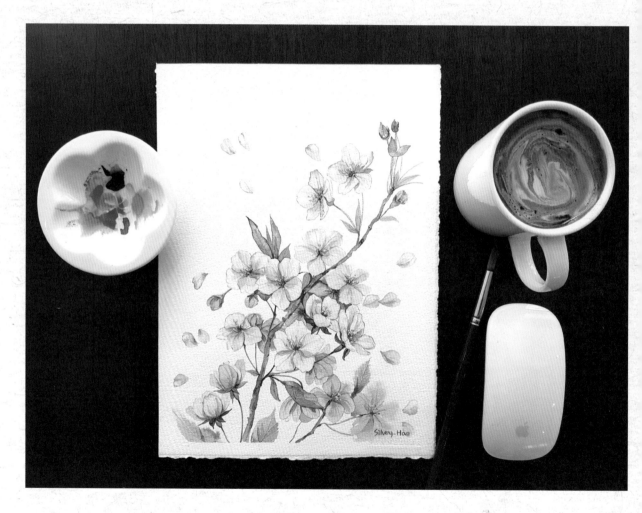

스케치 도안으로 더욱 쉽고 편하게
수채화를 즐겨 보세요.

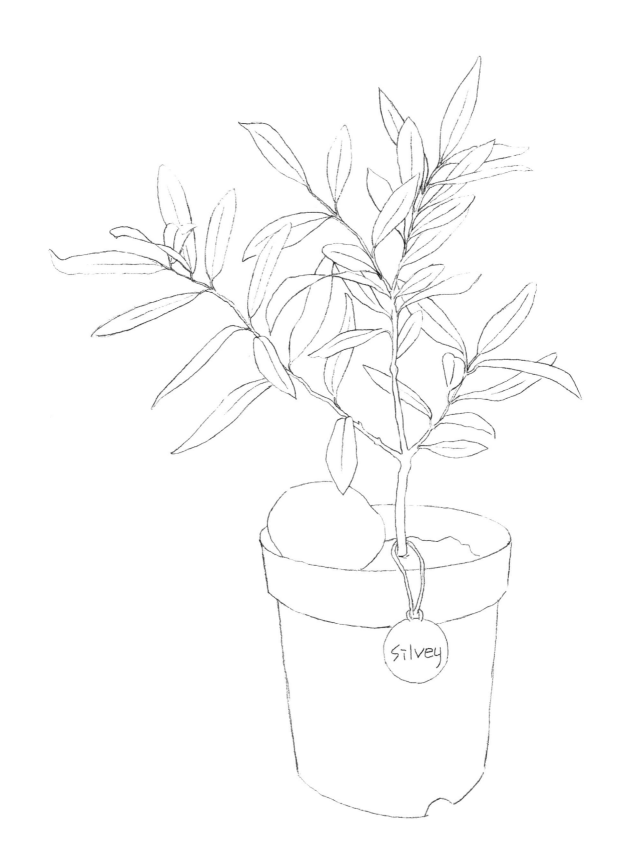

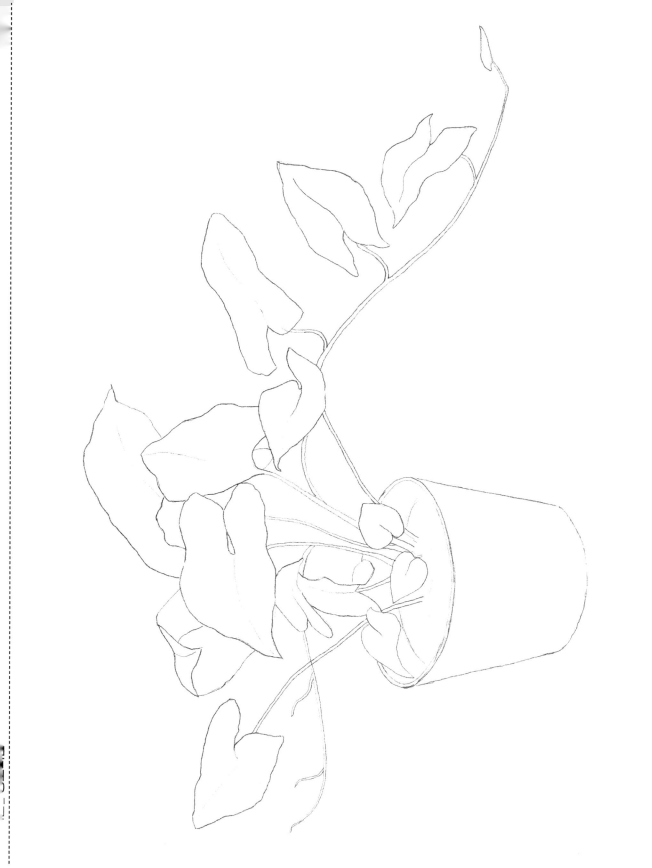

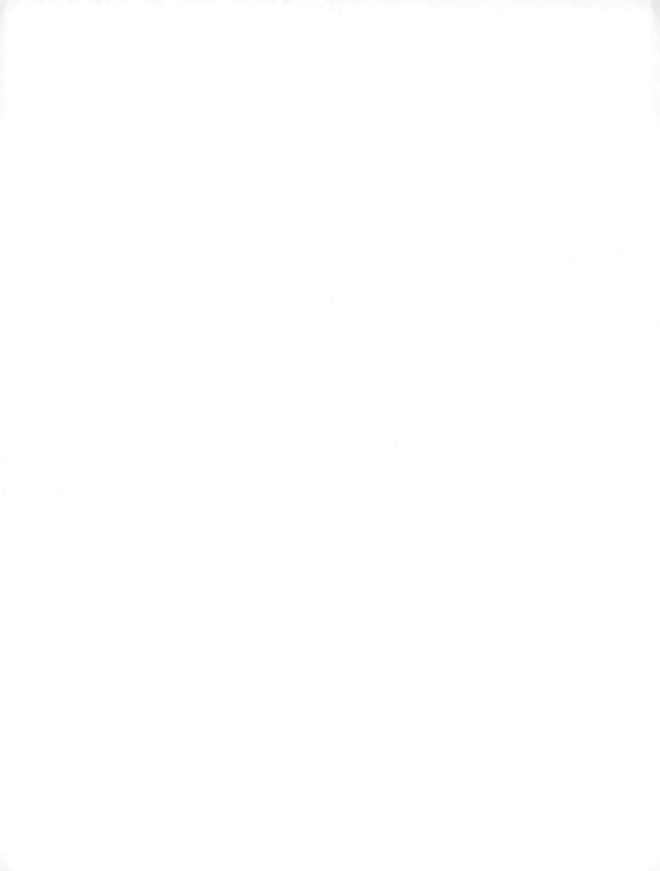

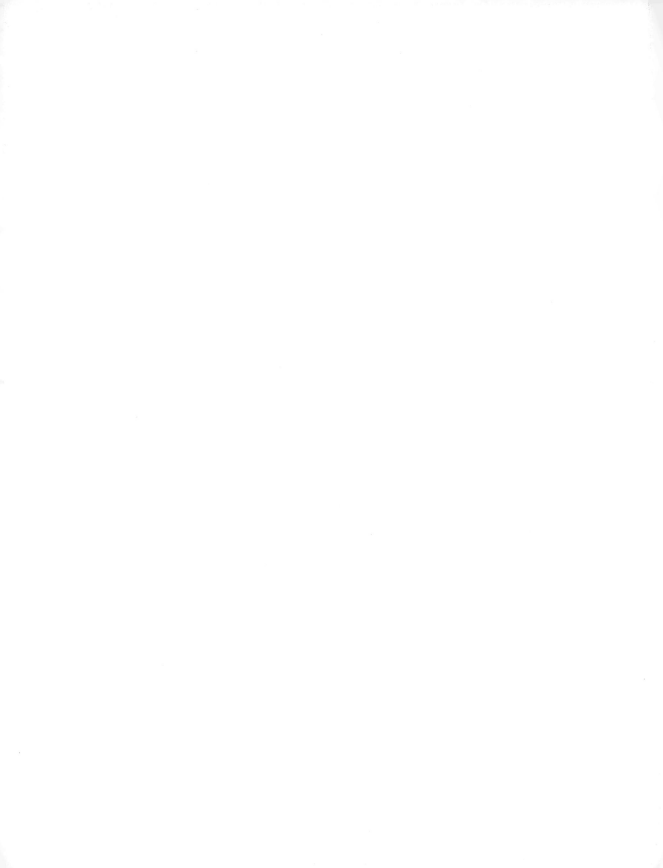

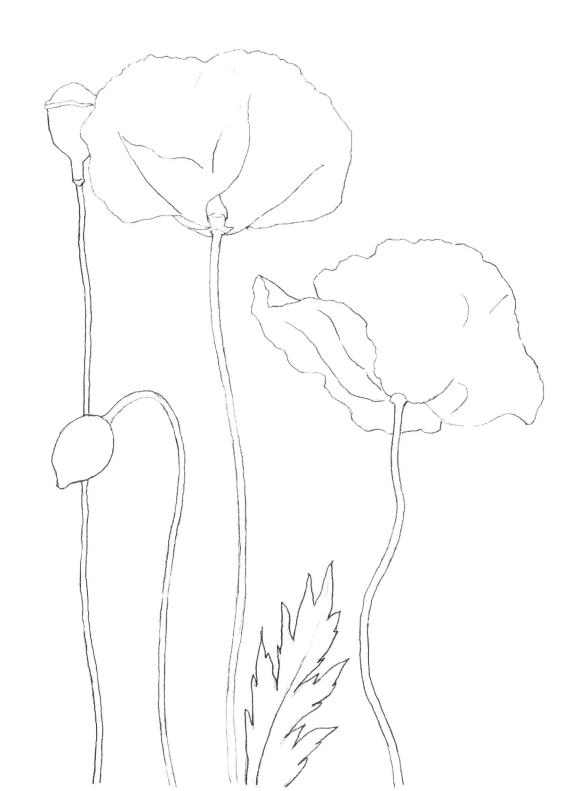

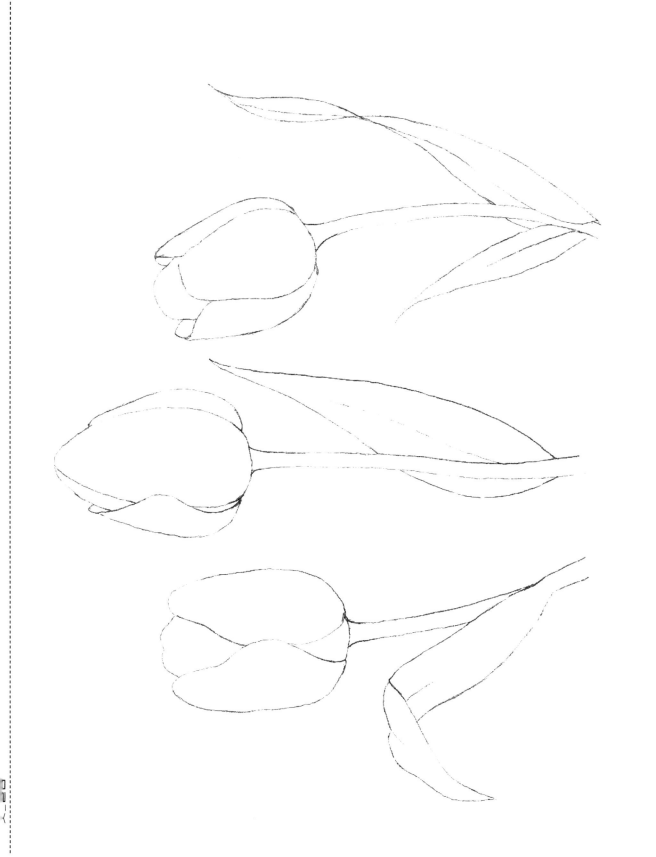

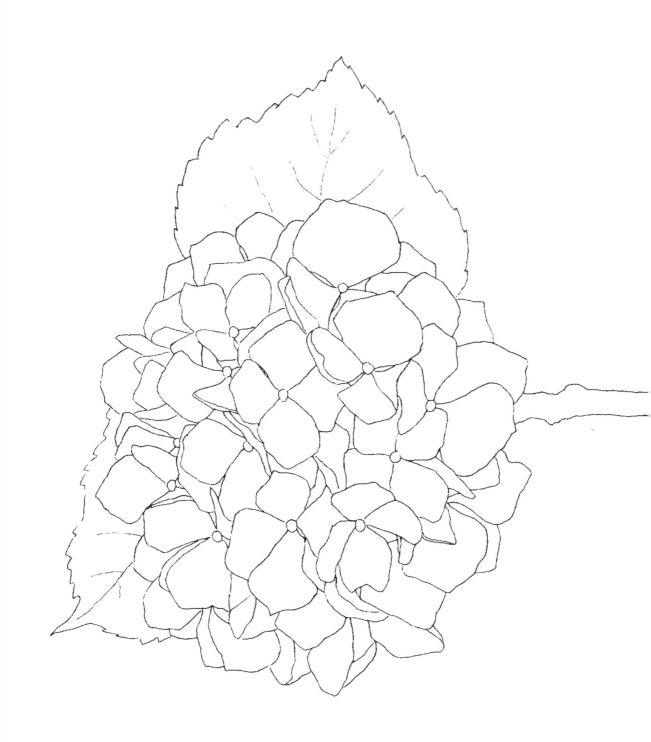

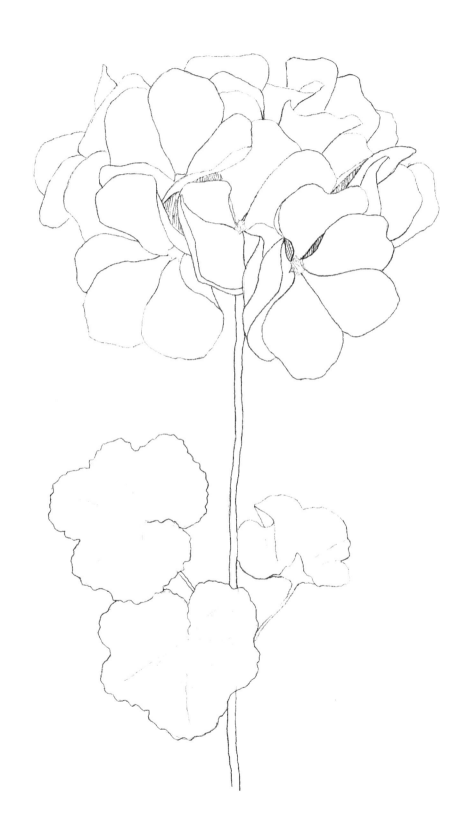

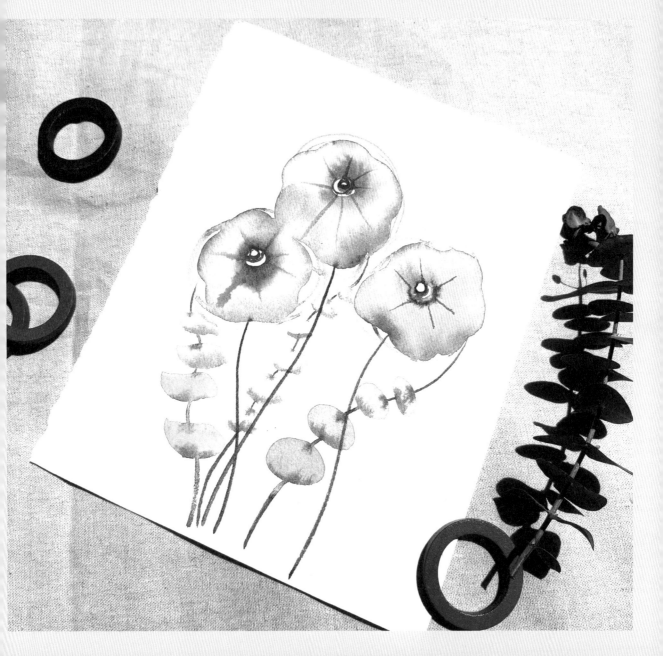